JORAN LAPERRE

A R T W O R K

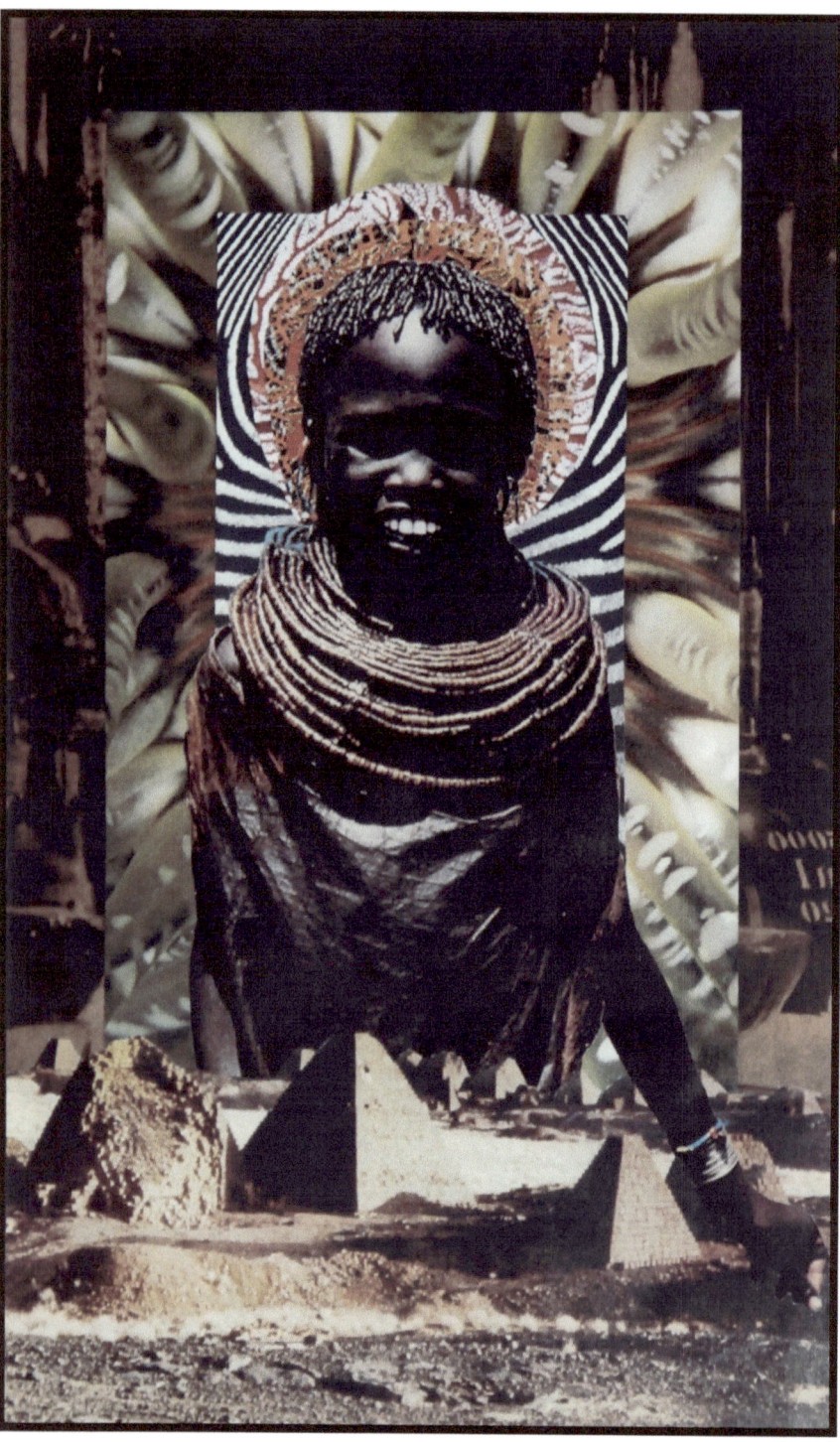

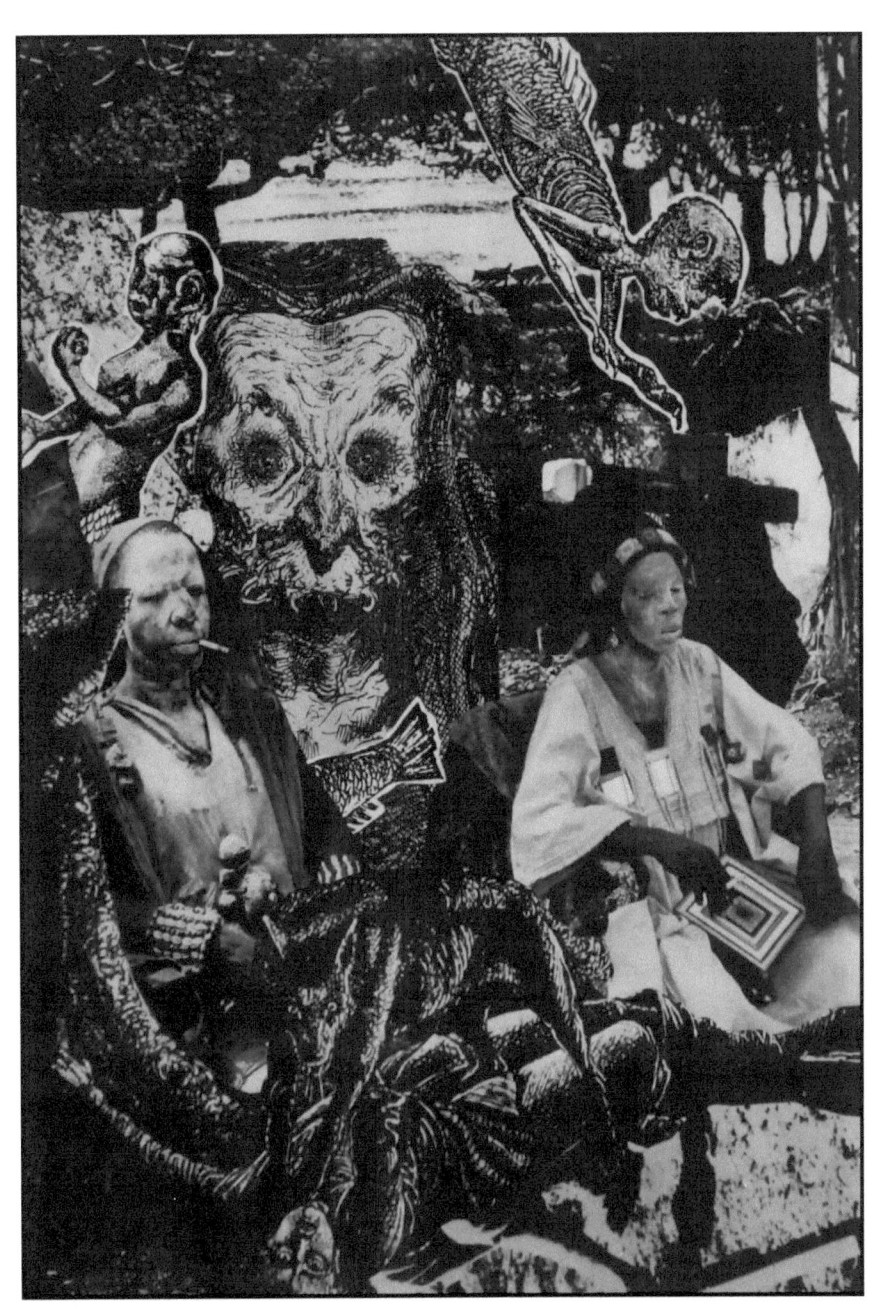

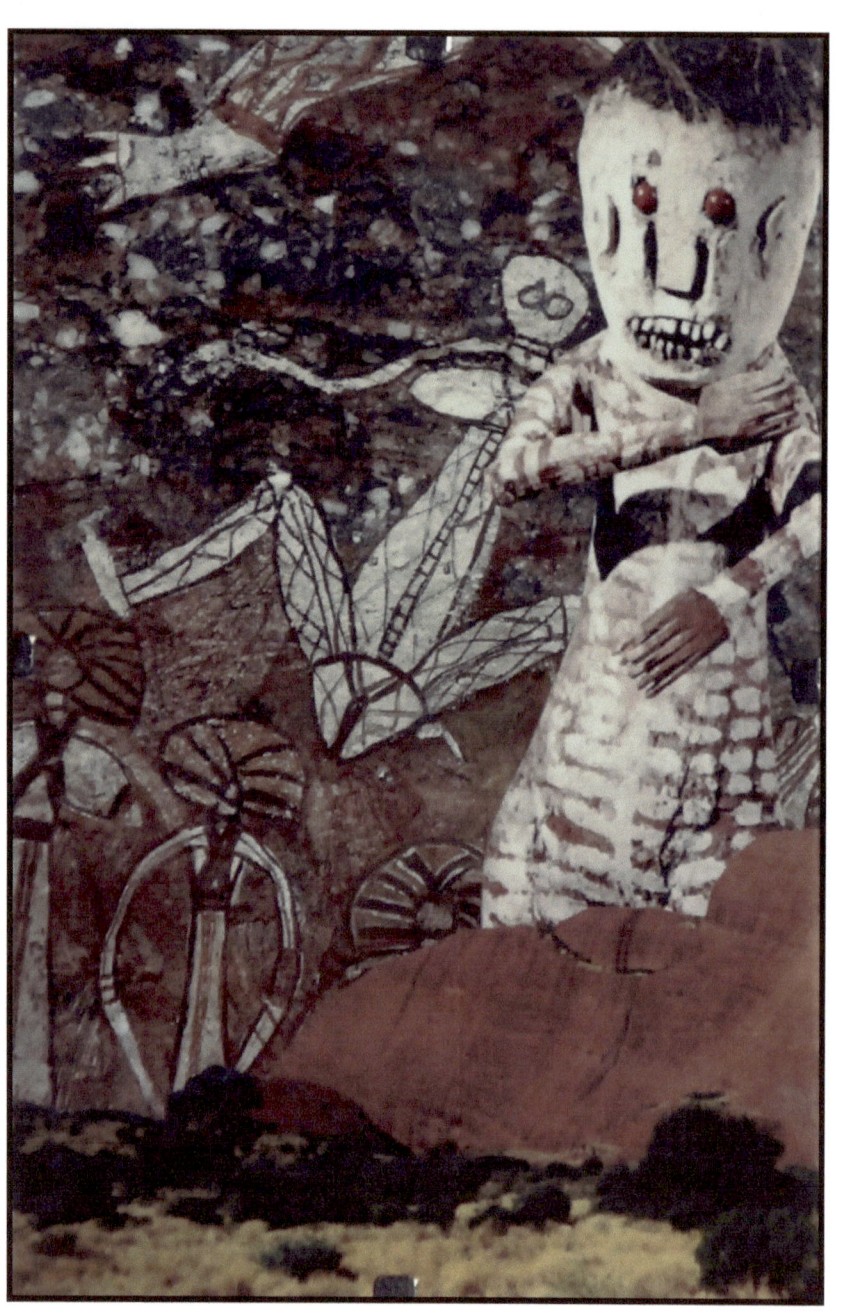

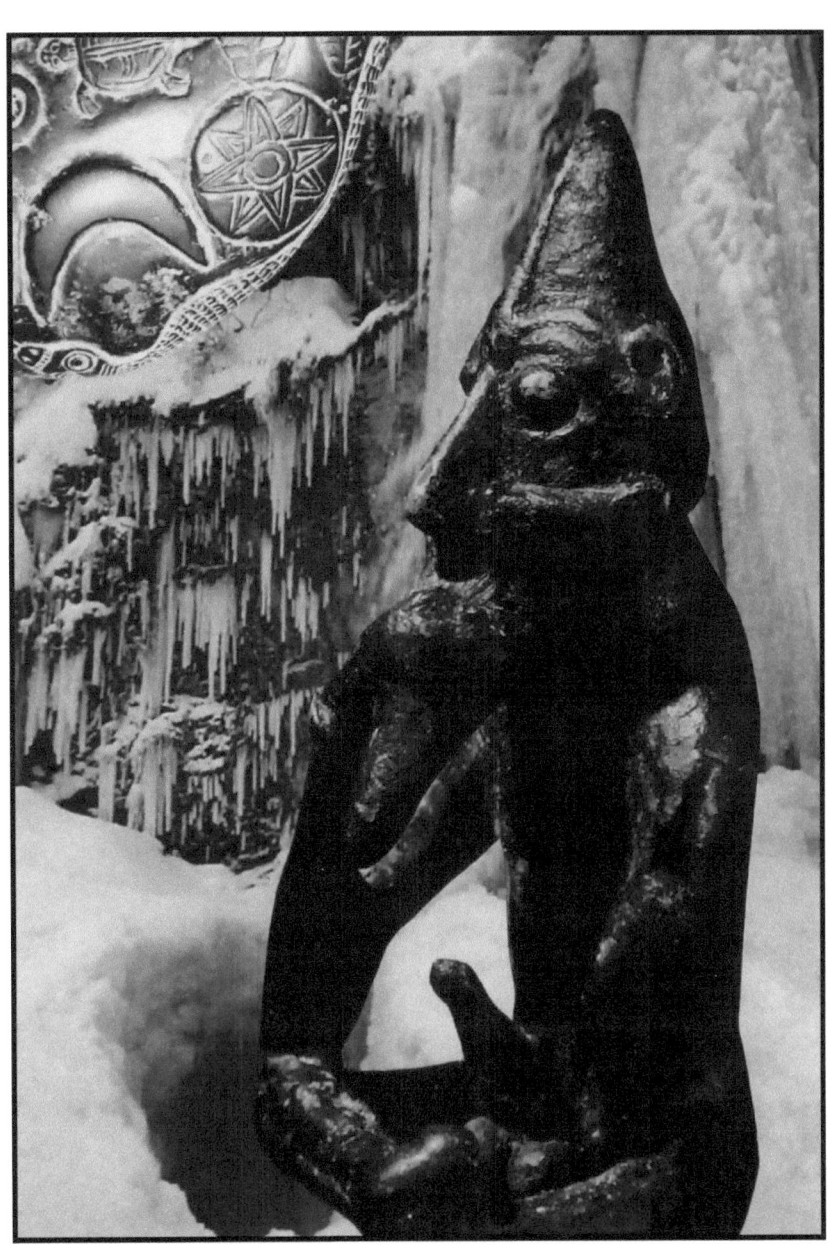

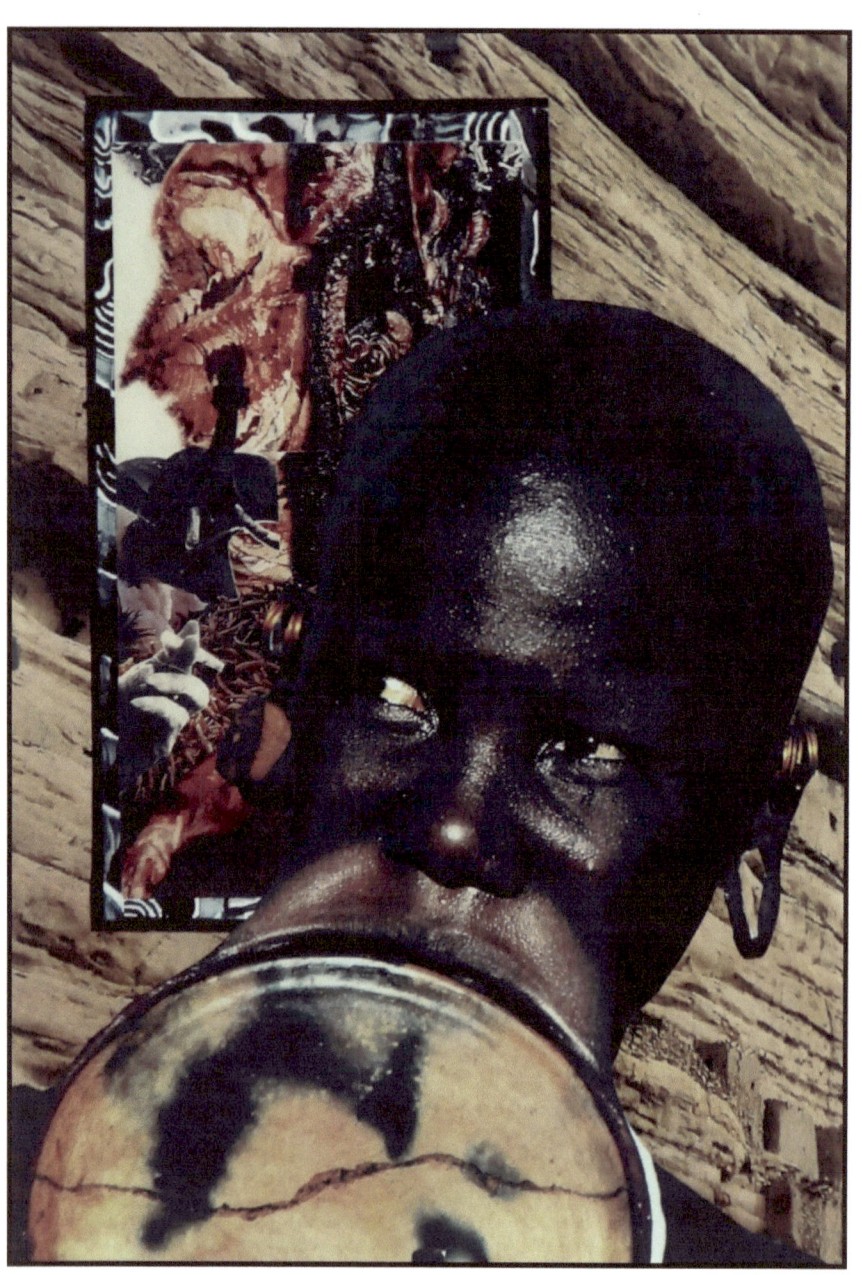

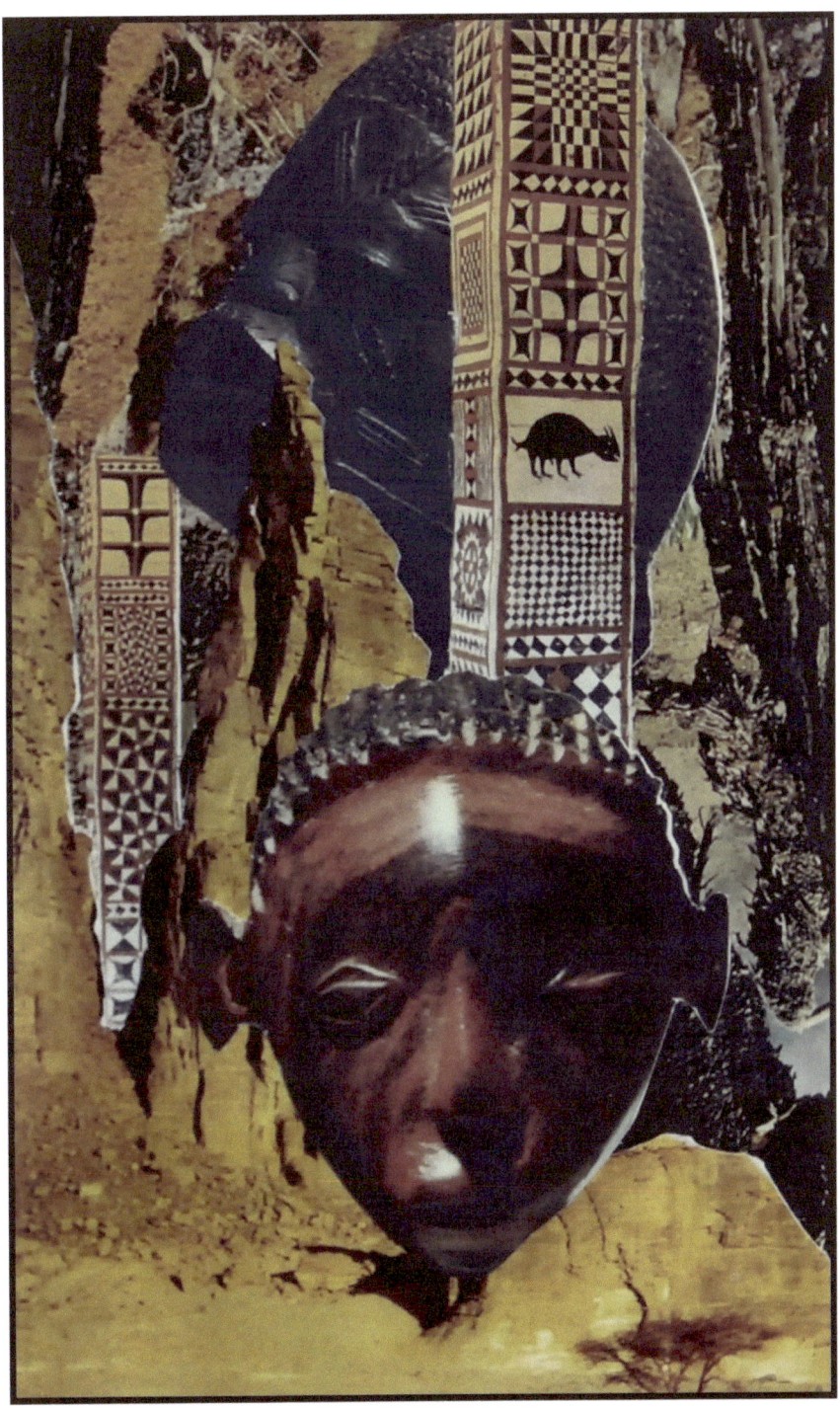

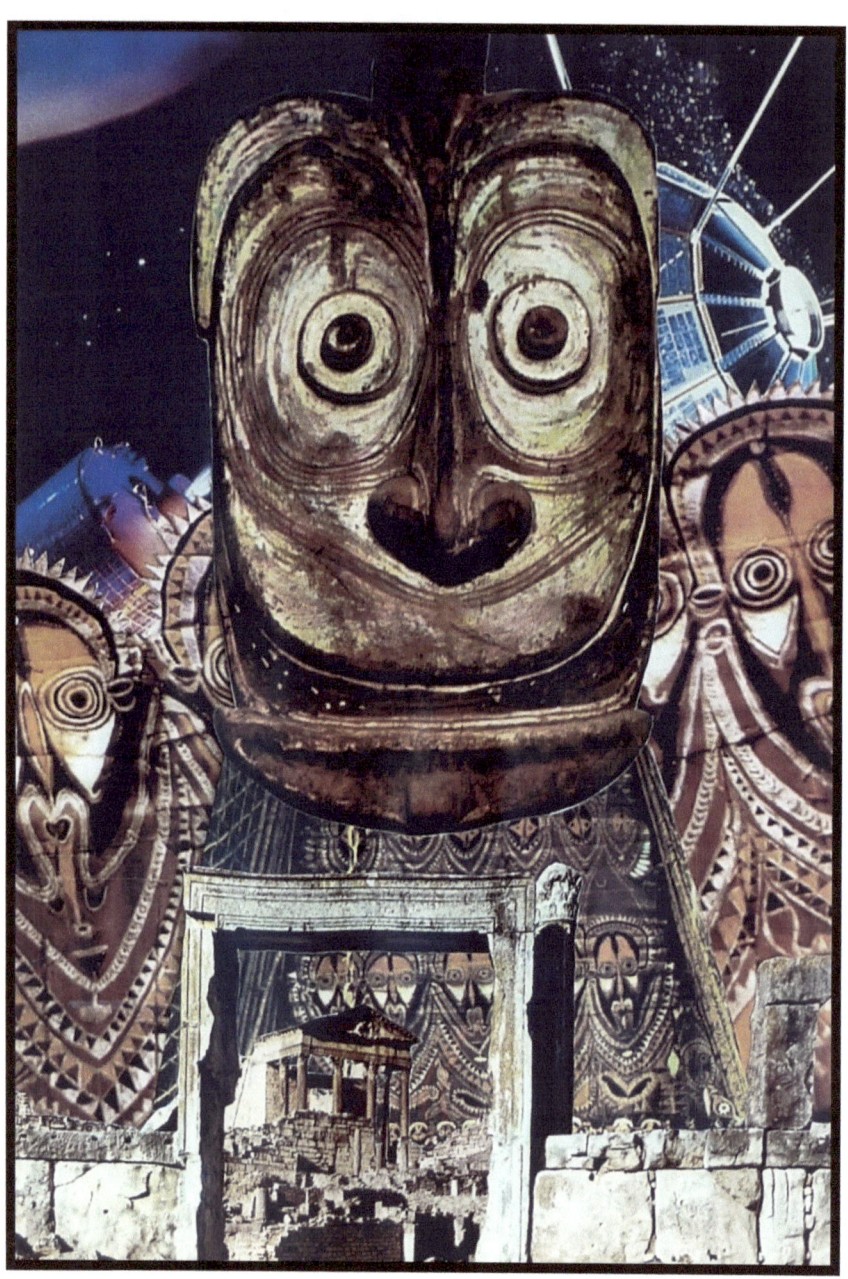

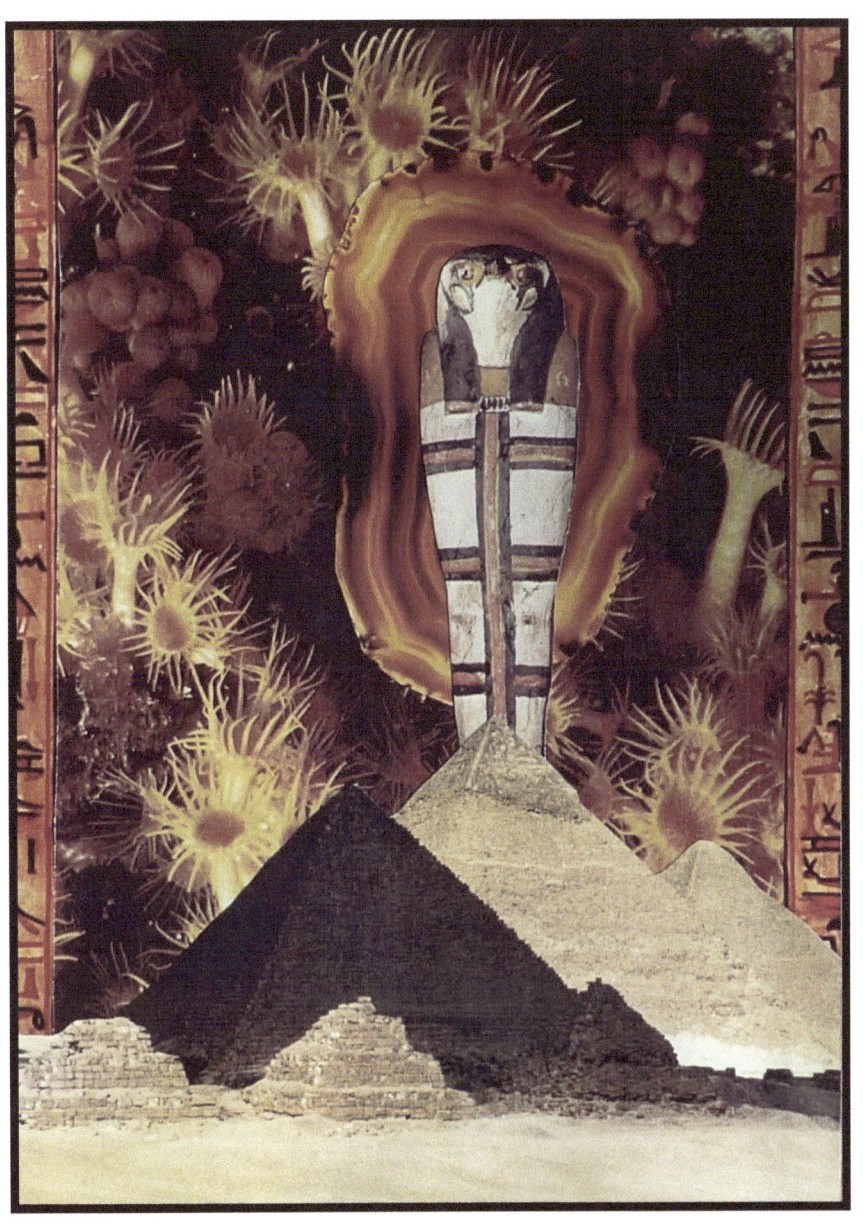

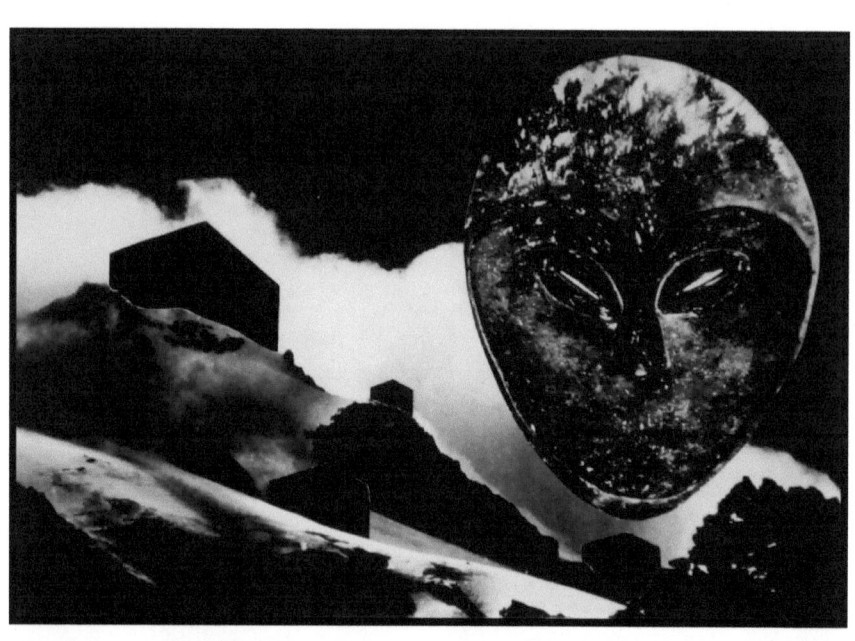
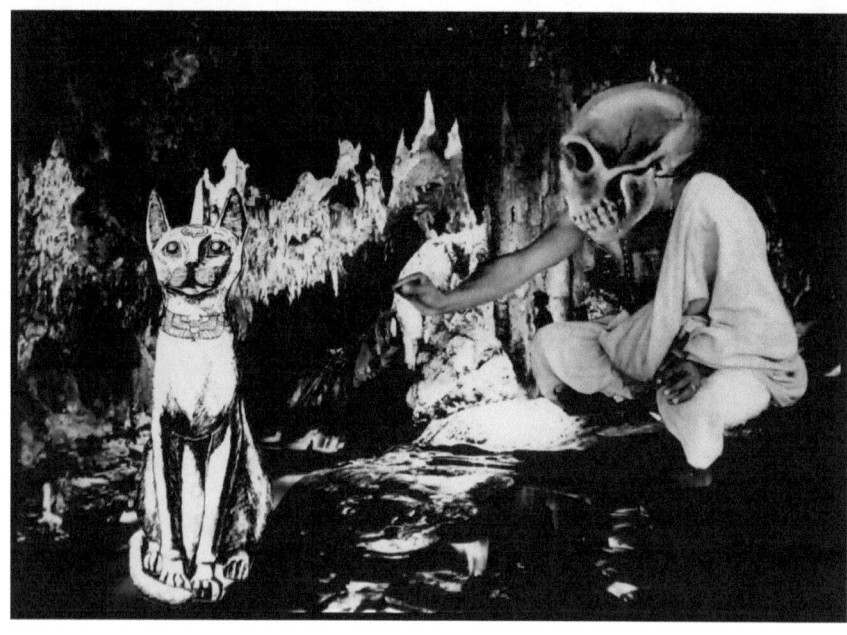

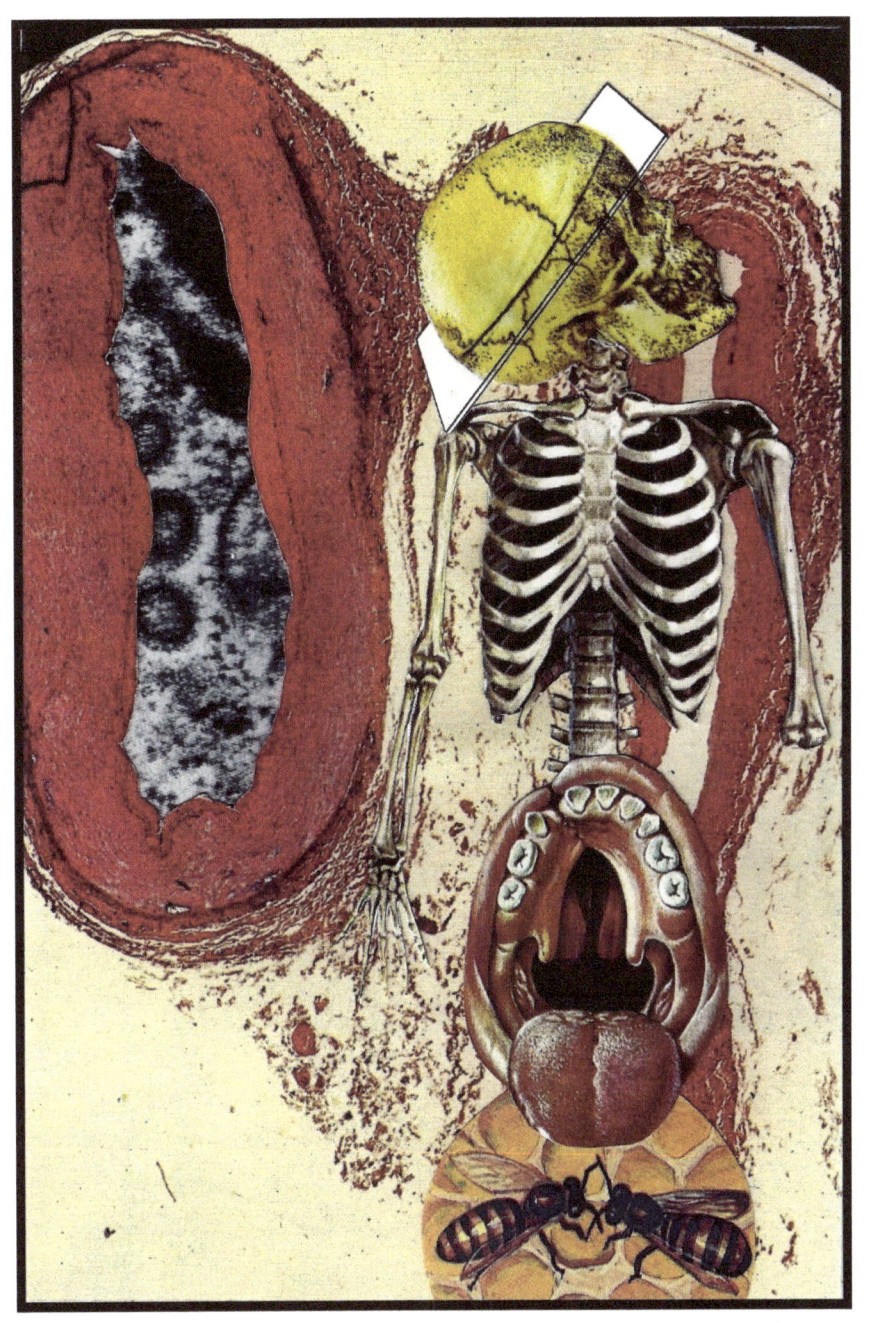

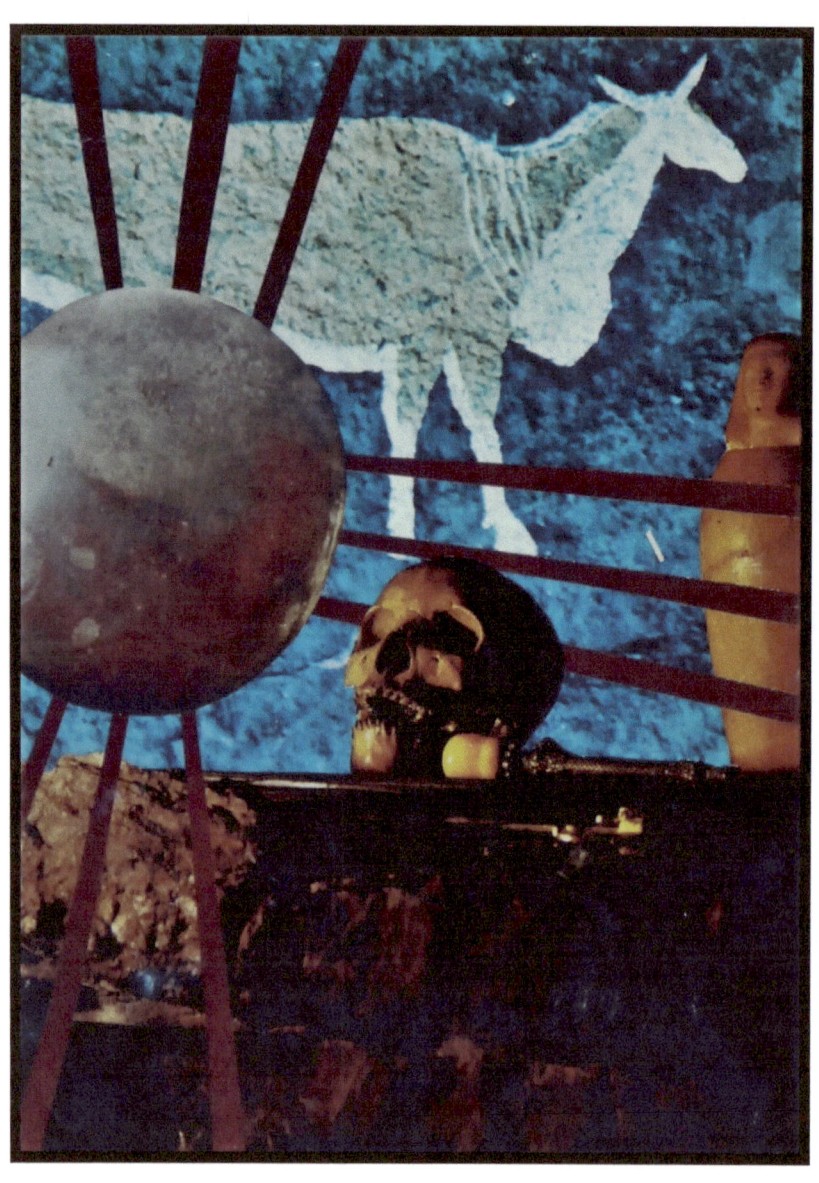

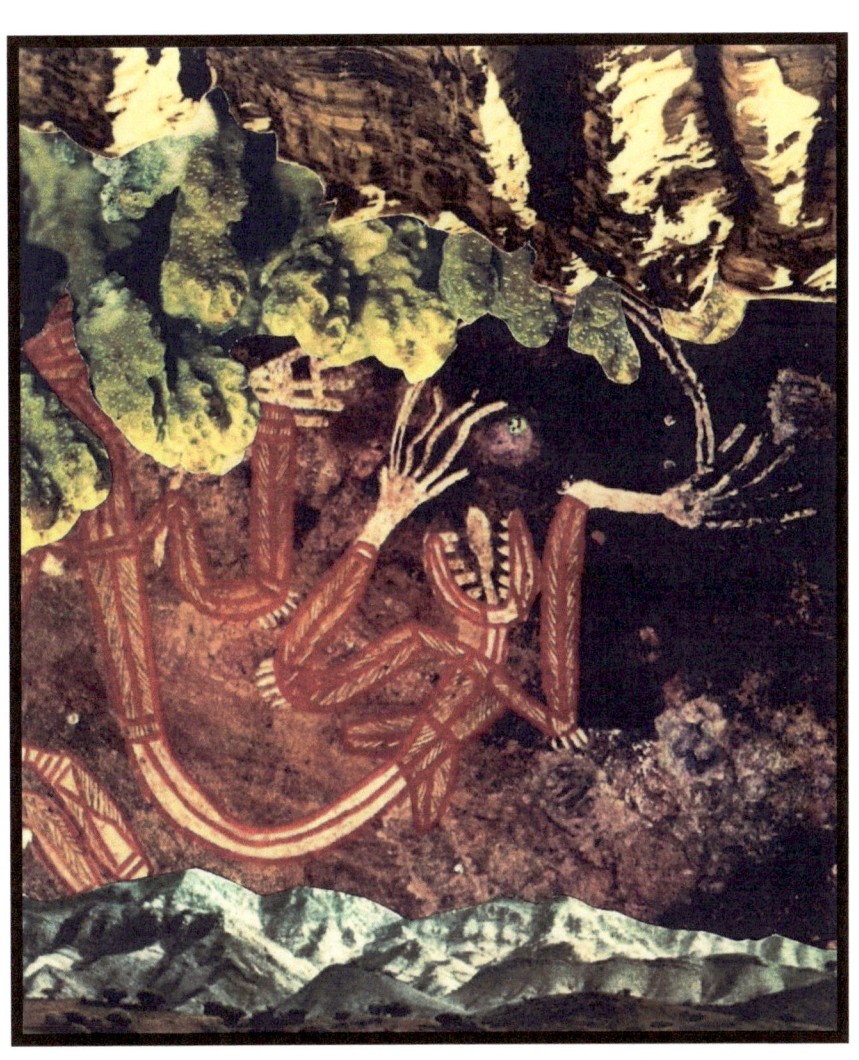

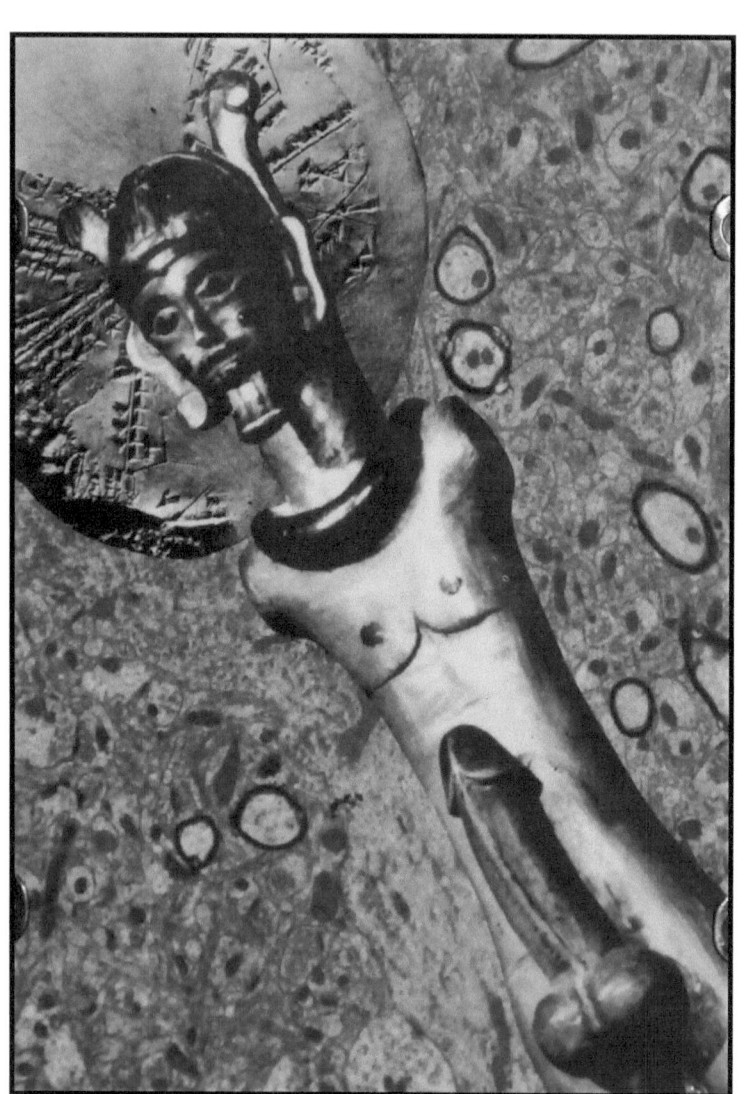

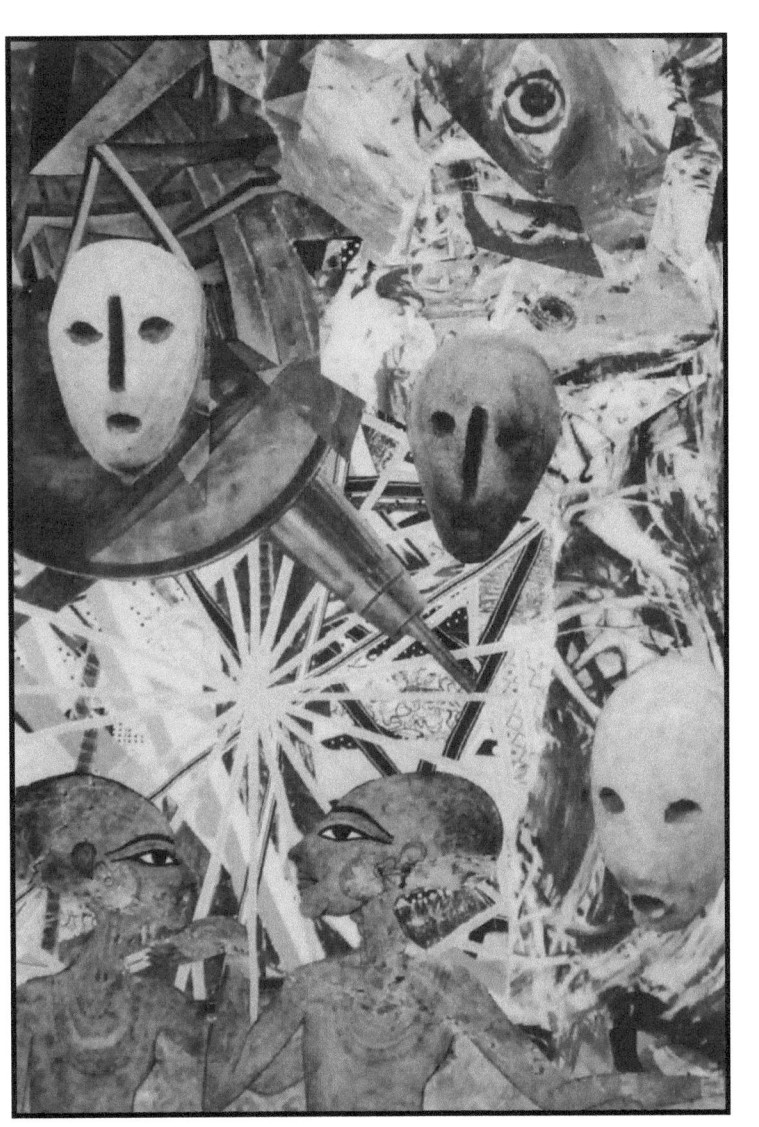

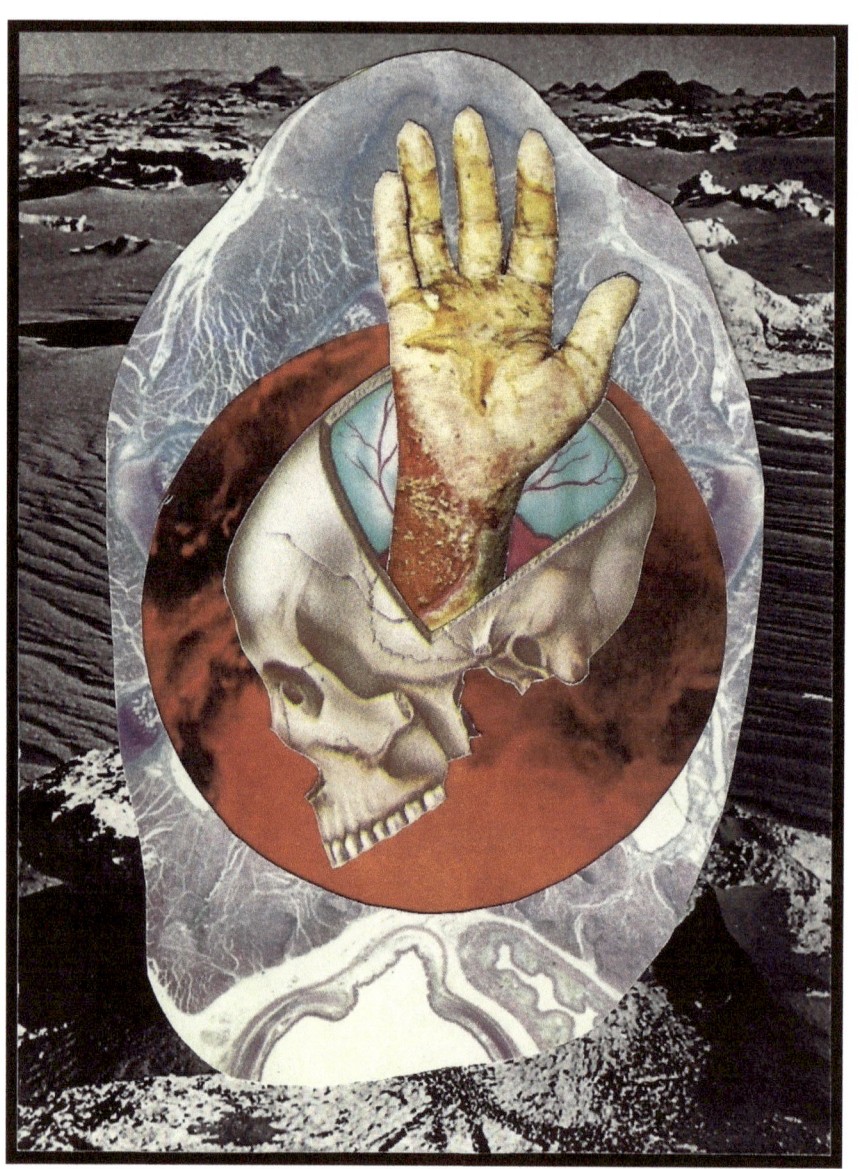

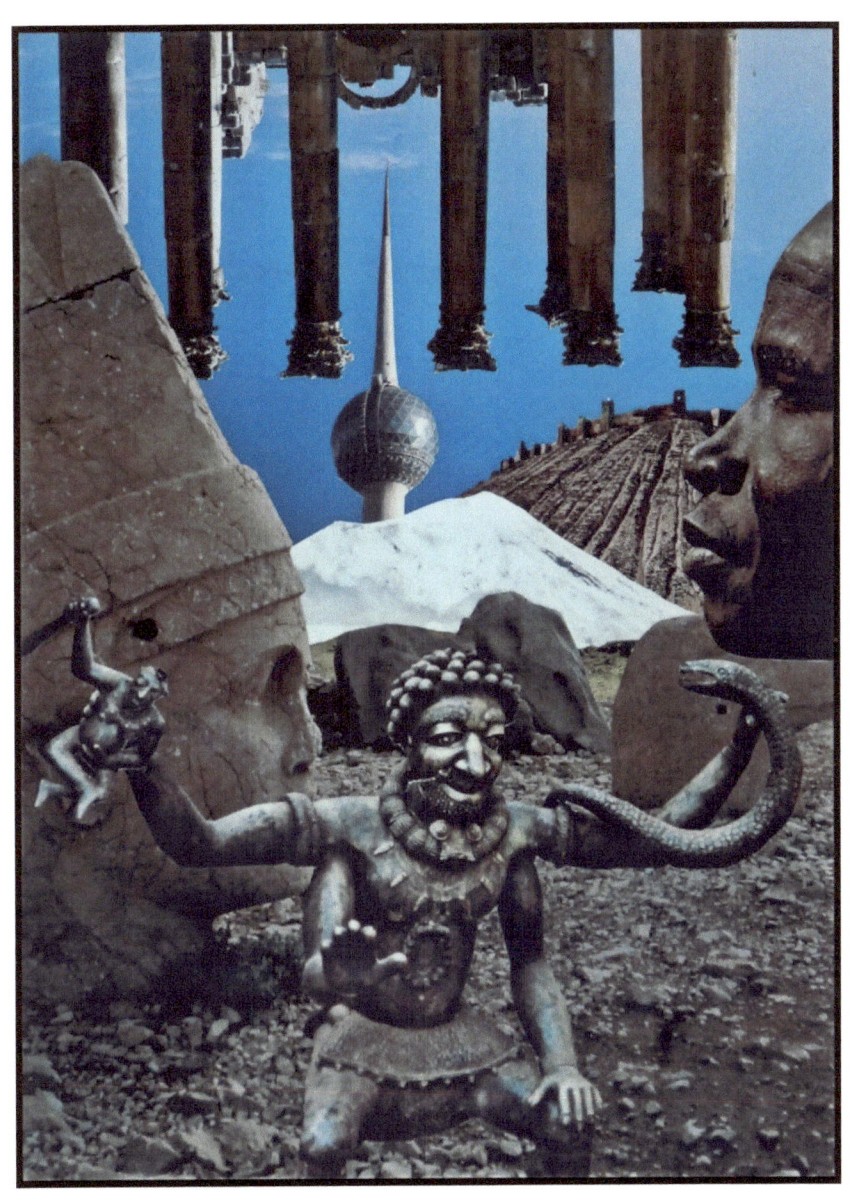

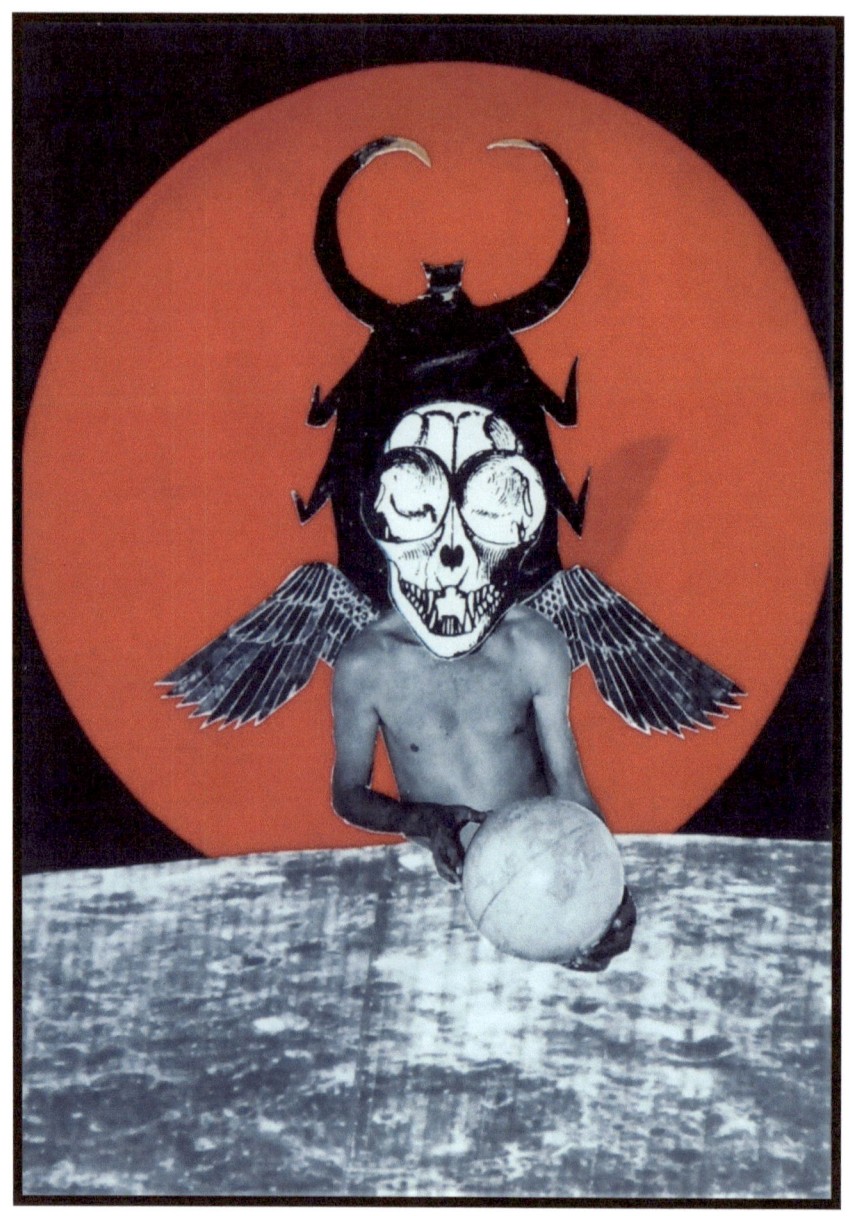

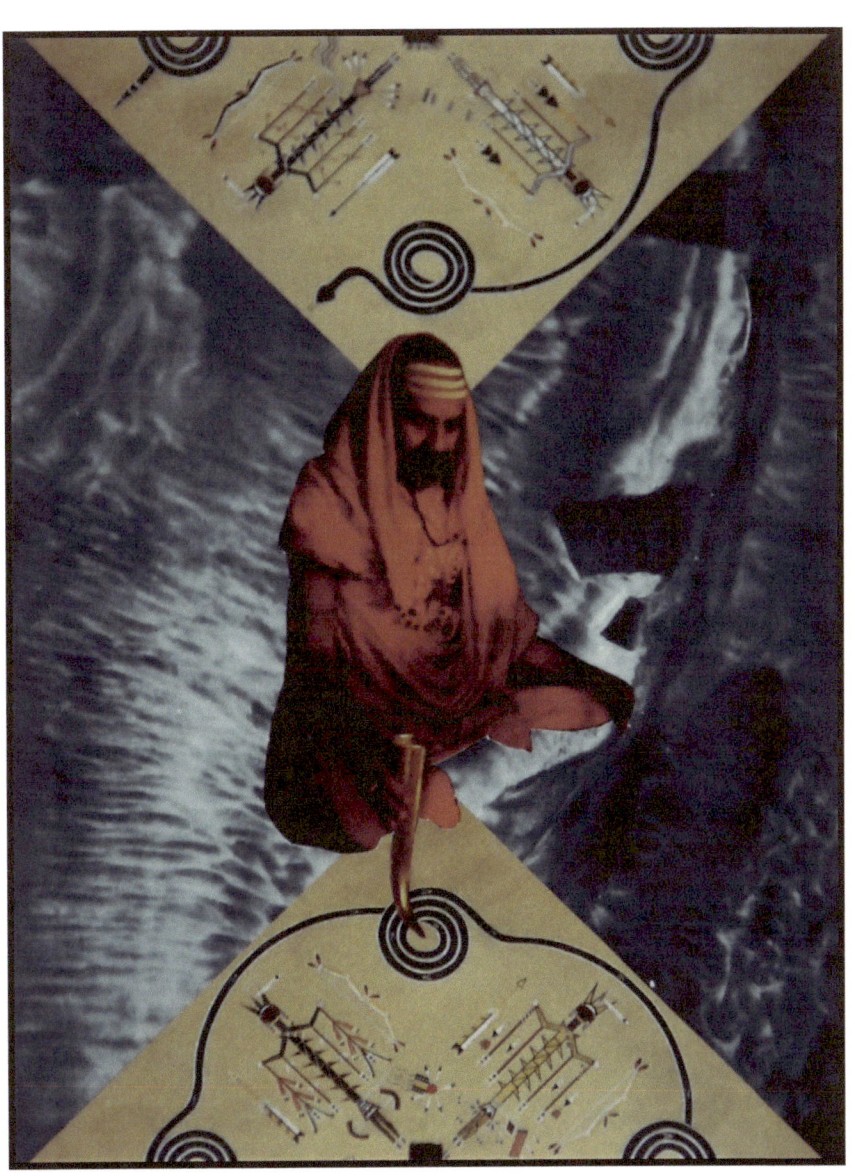

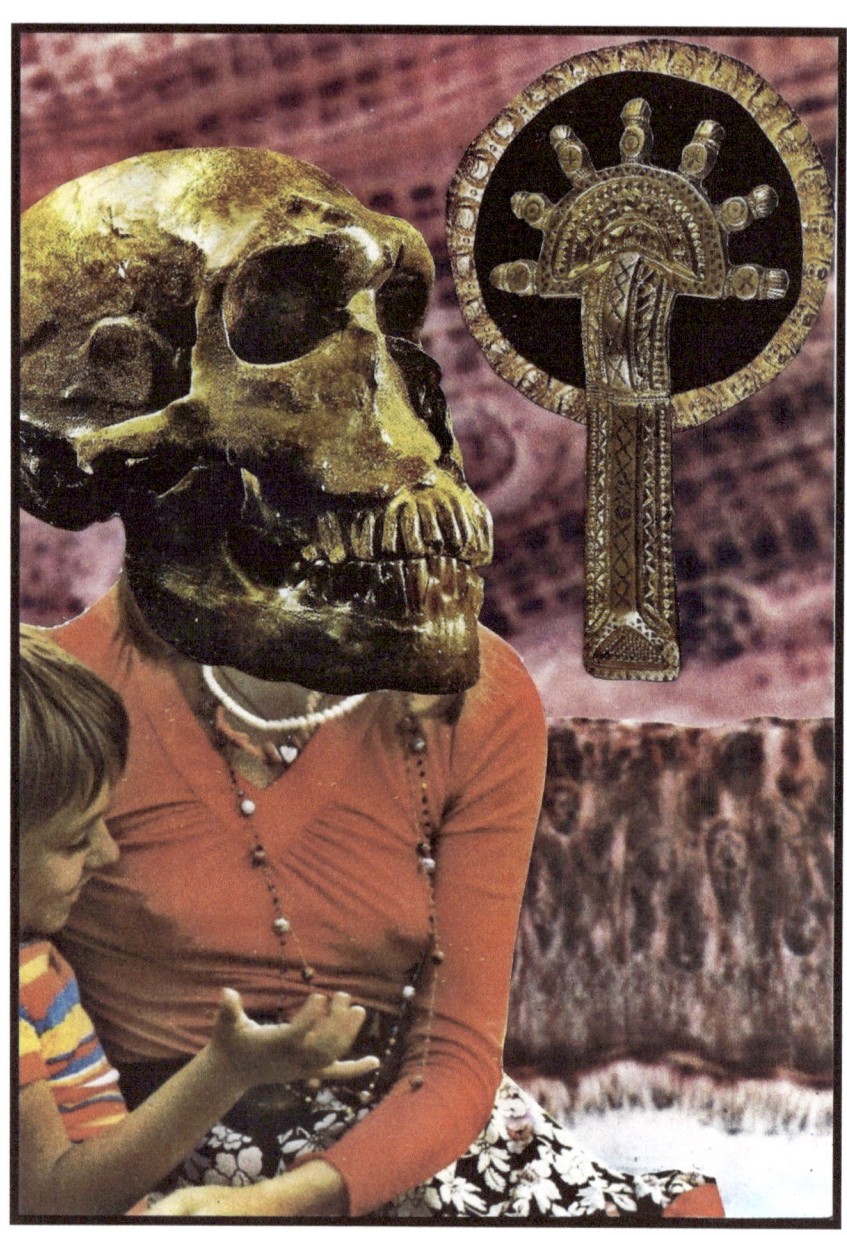

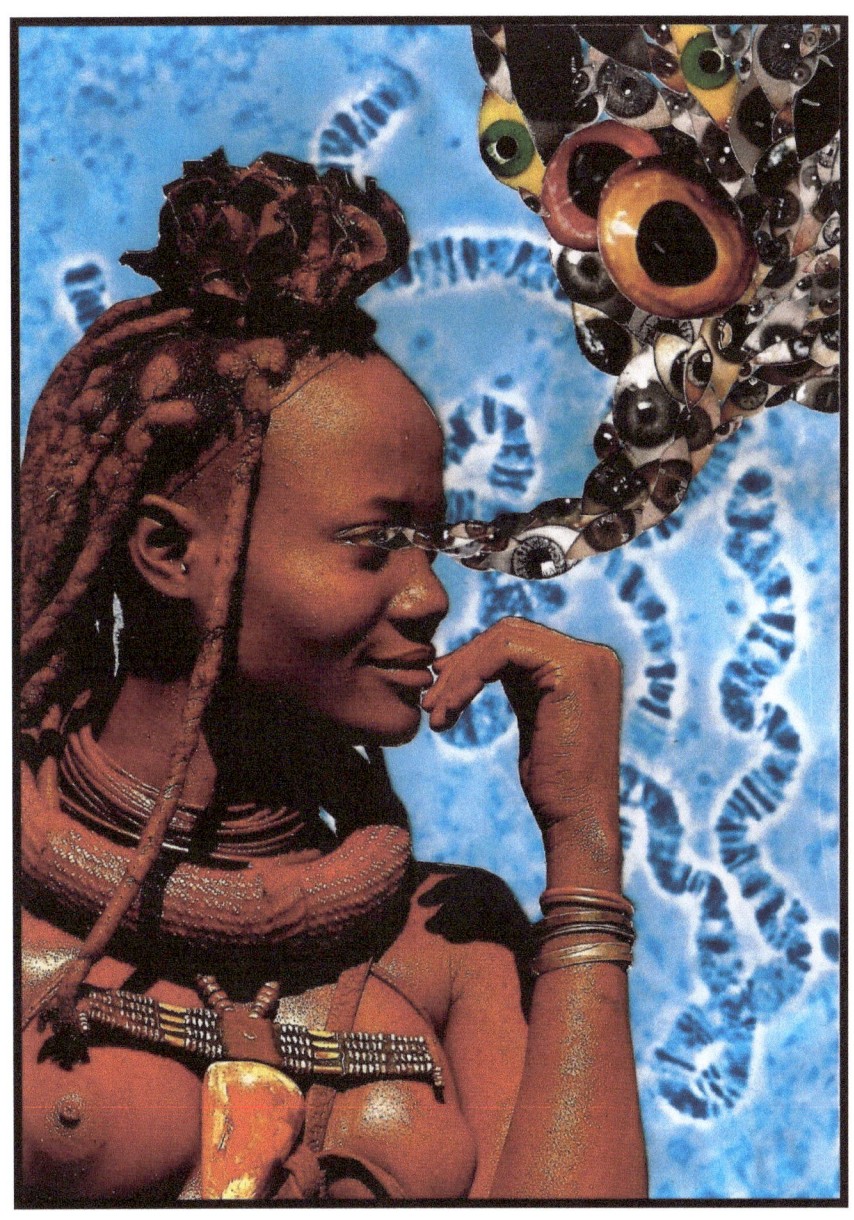

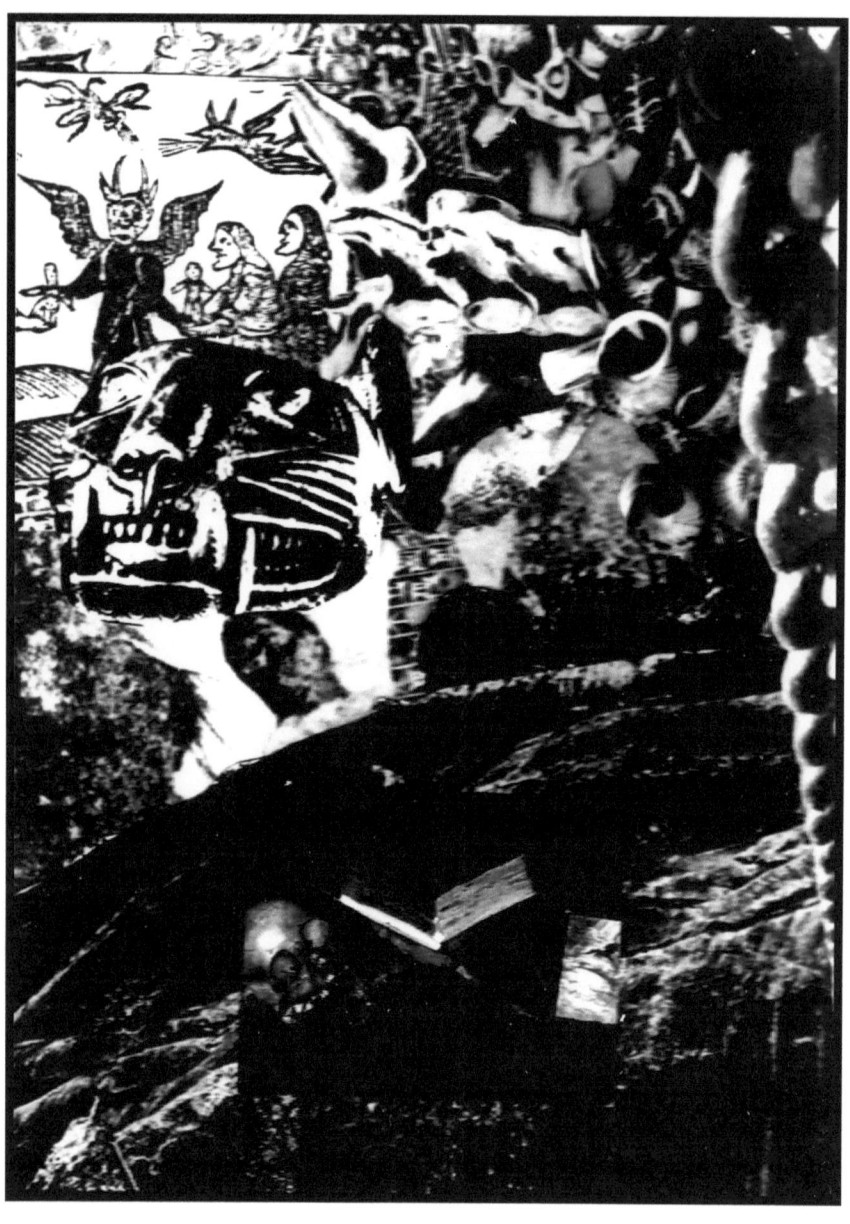

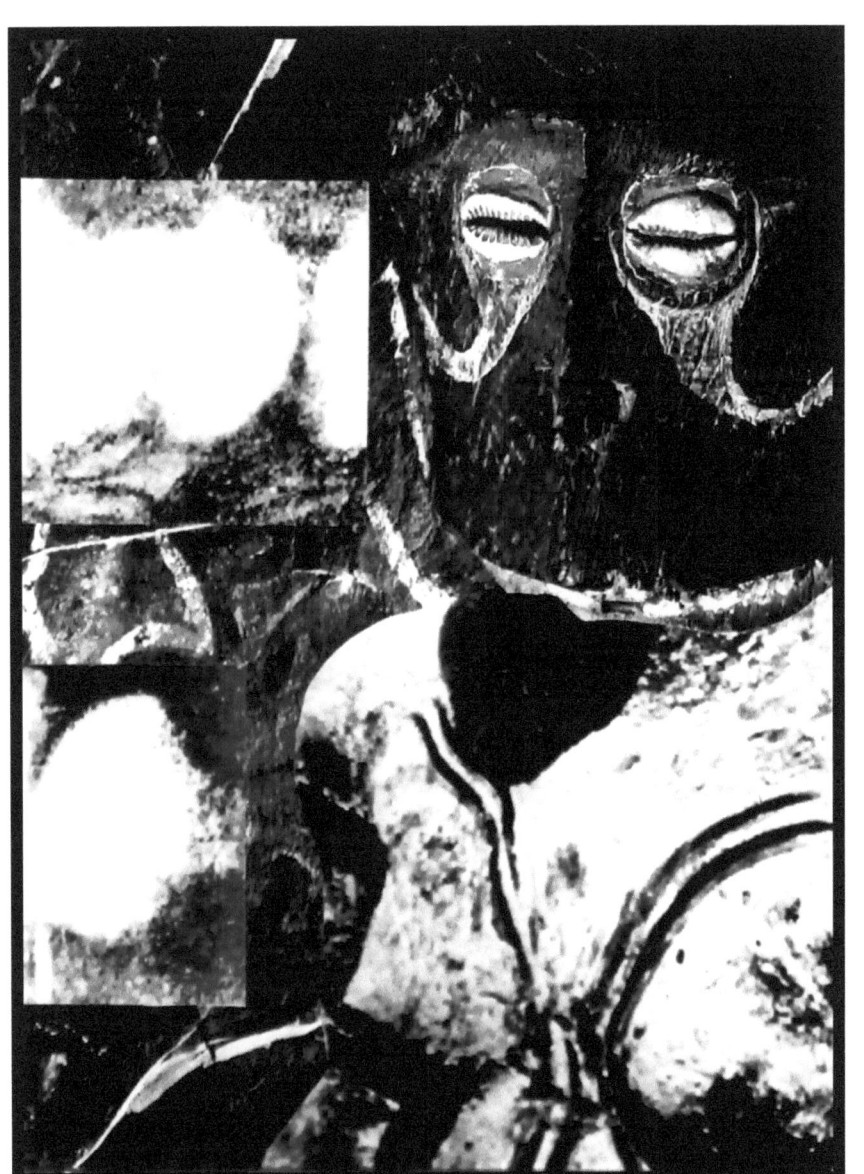

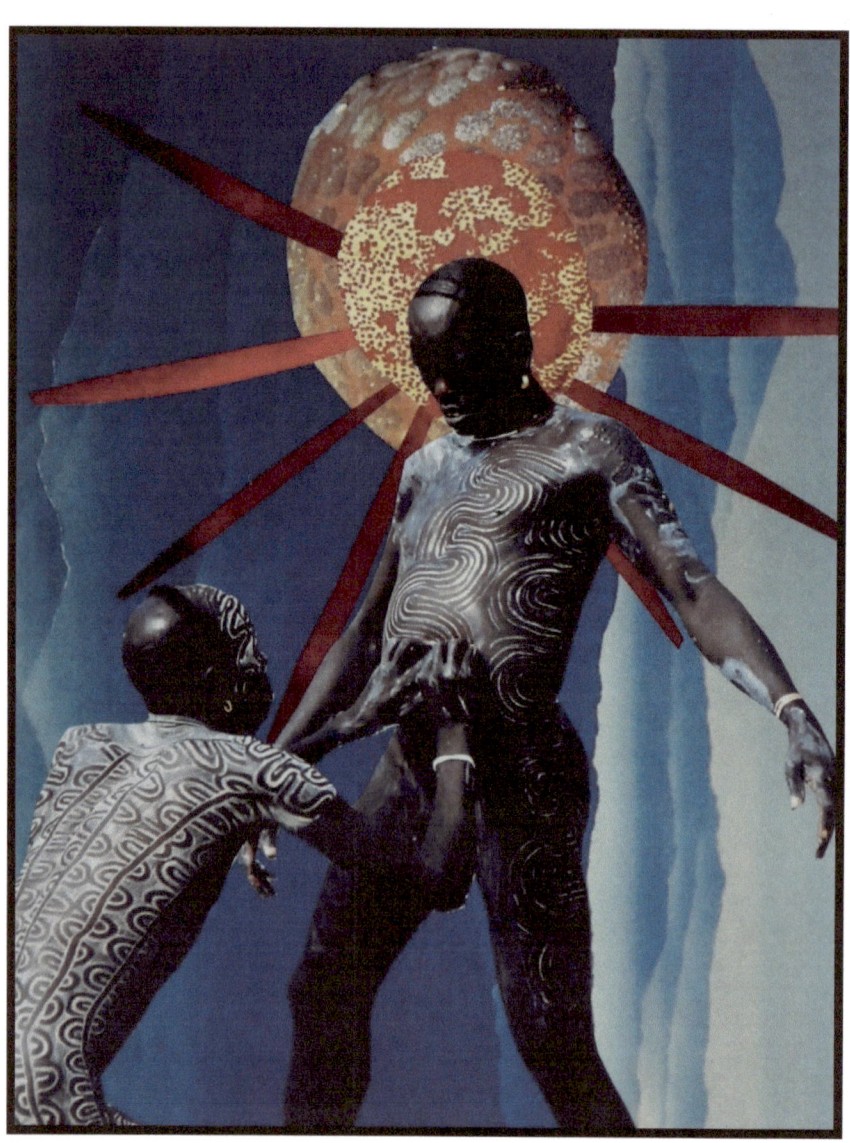

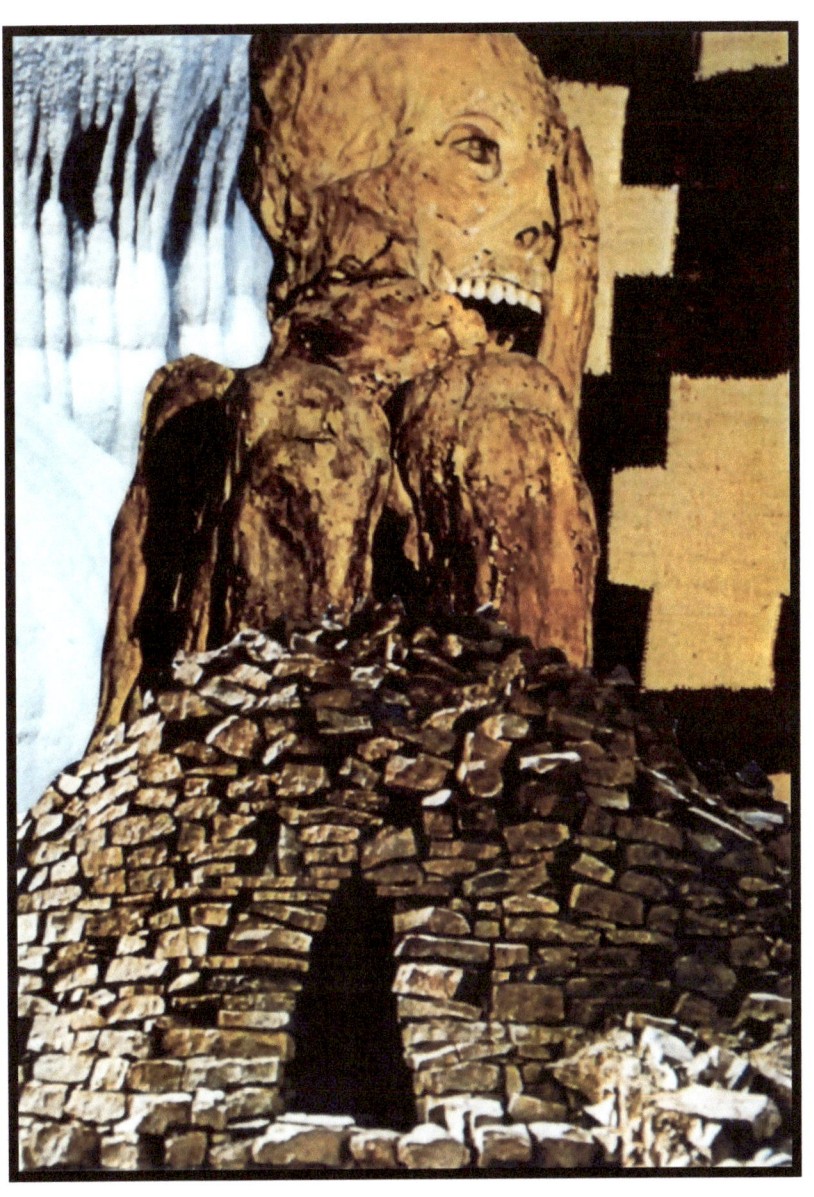

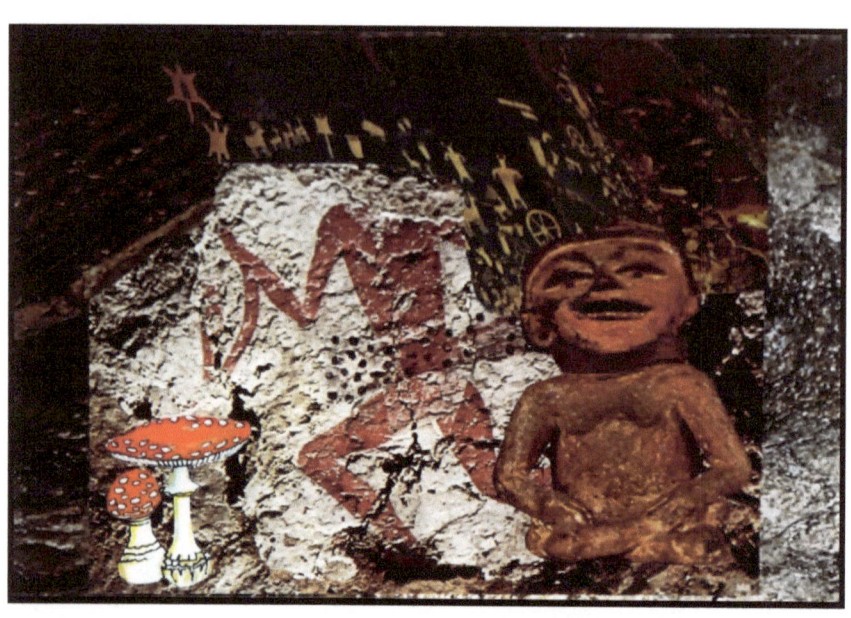
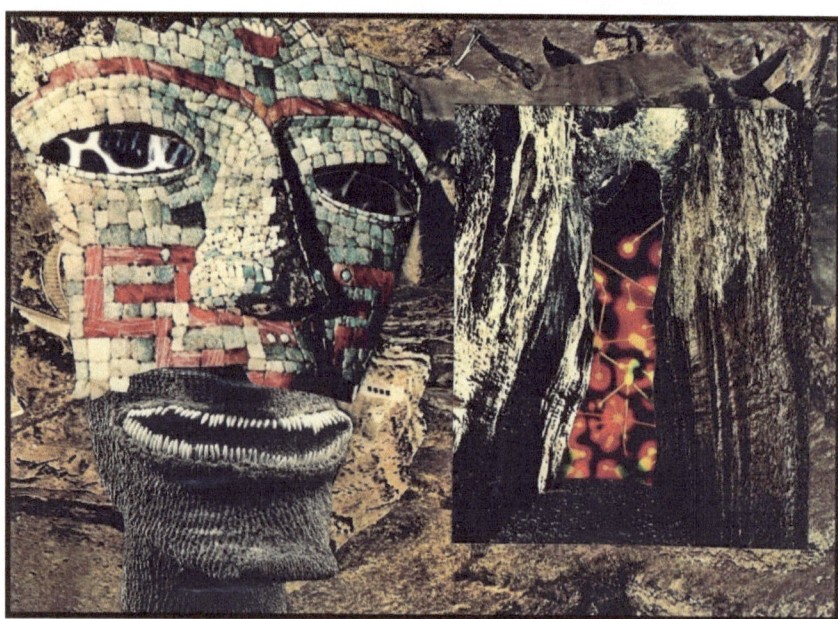

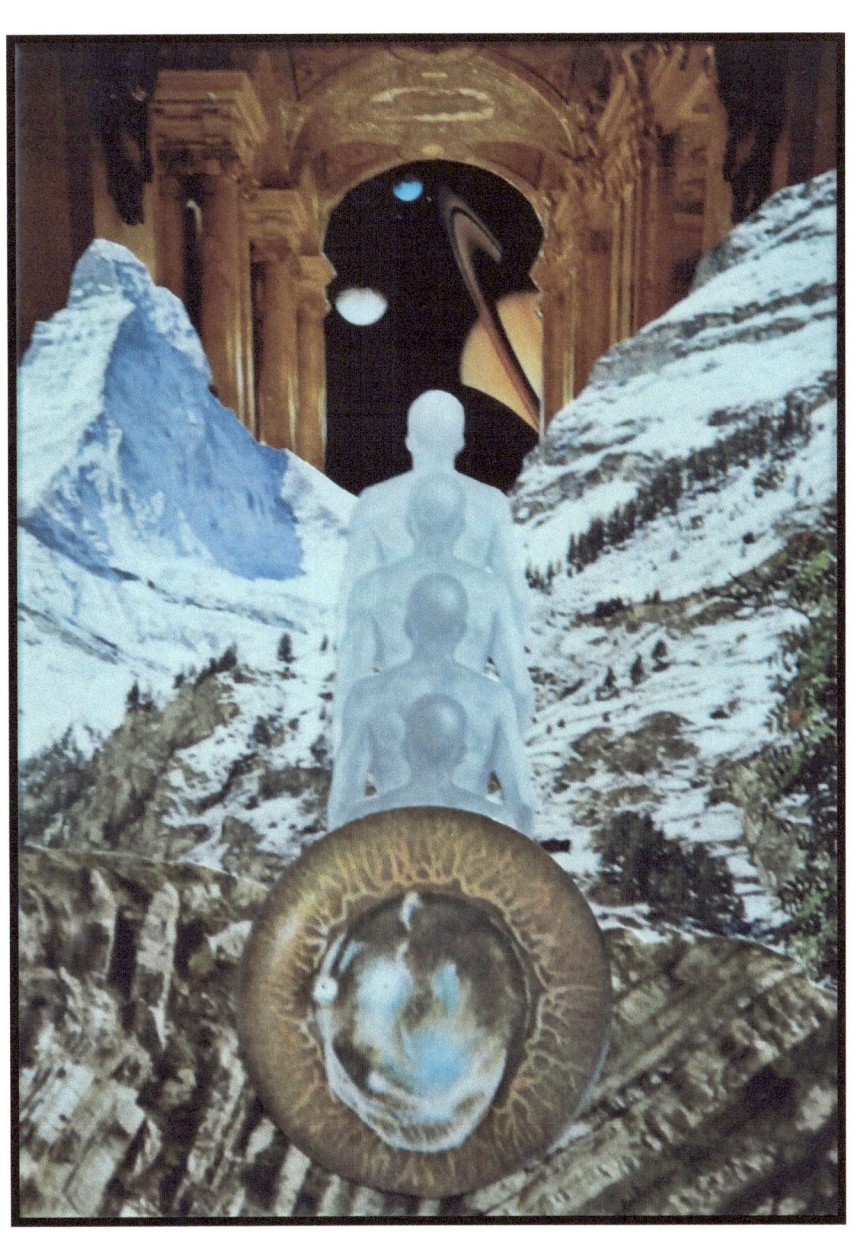

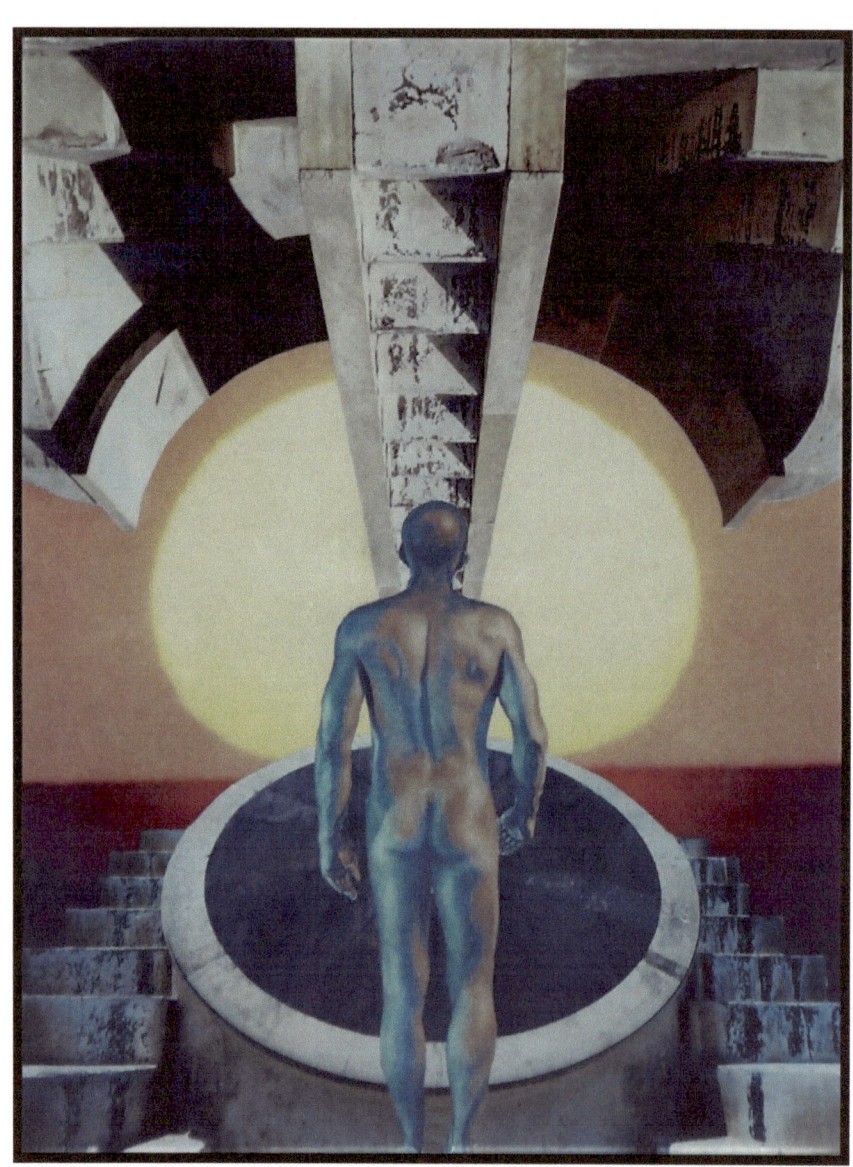

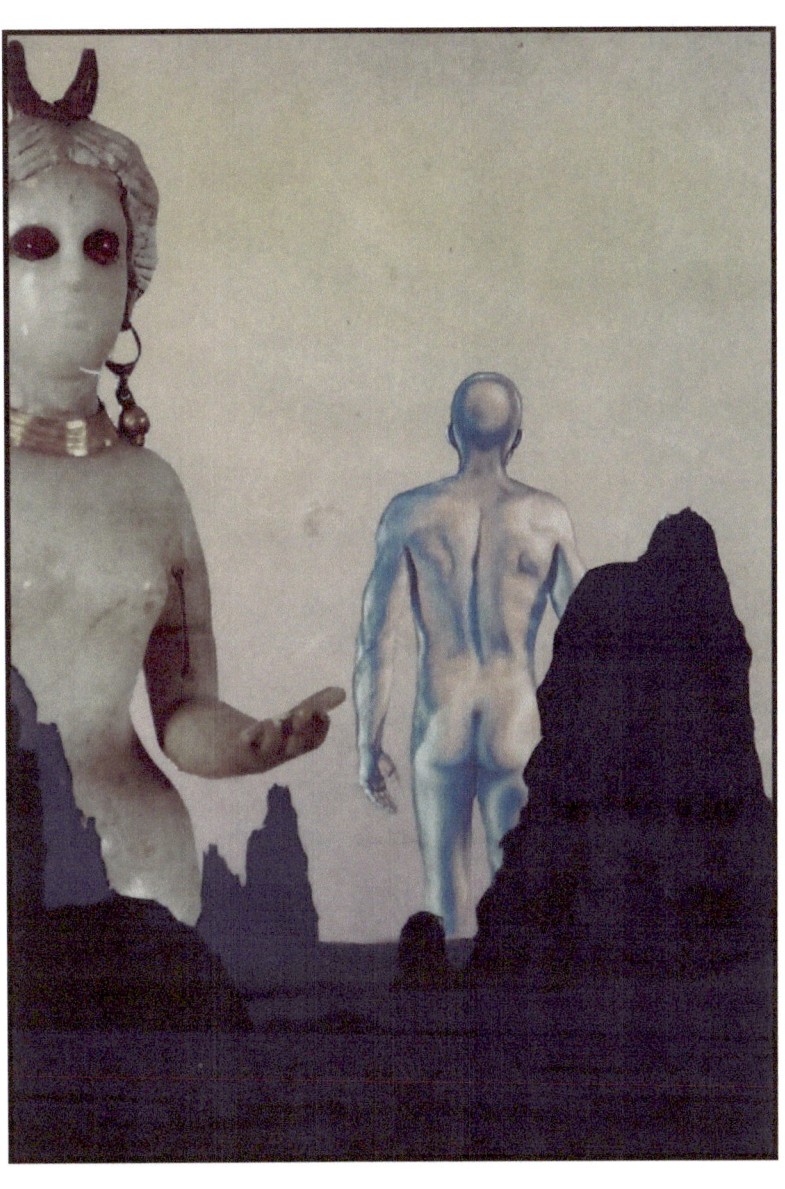

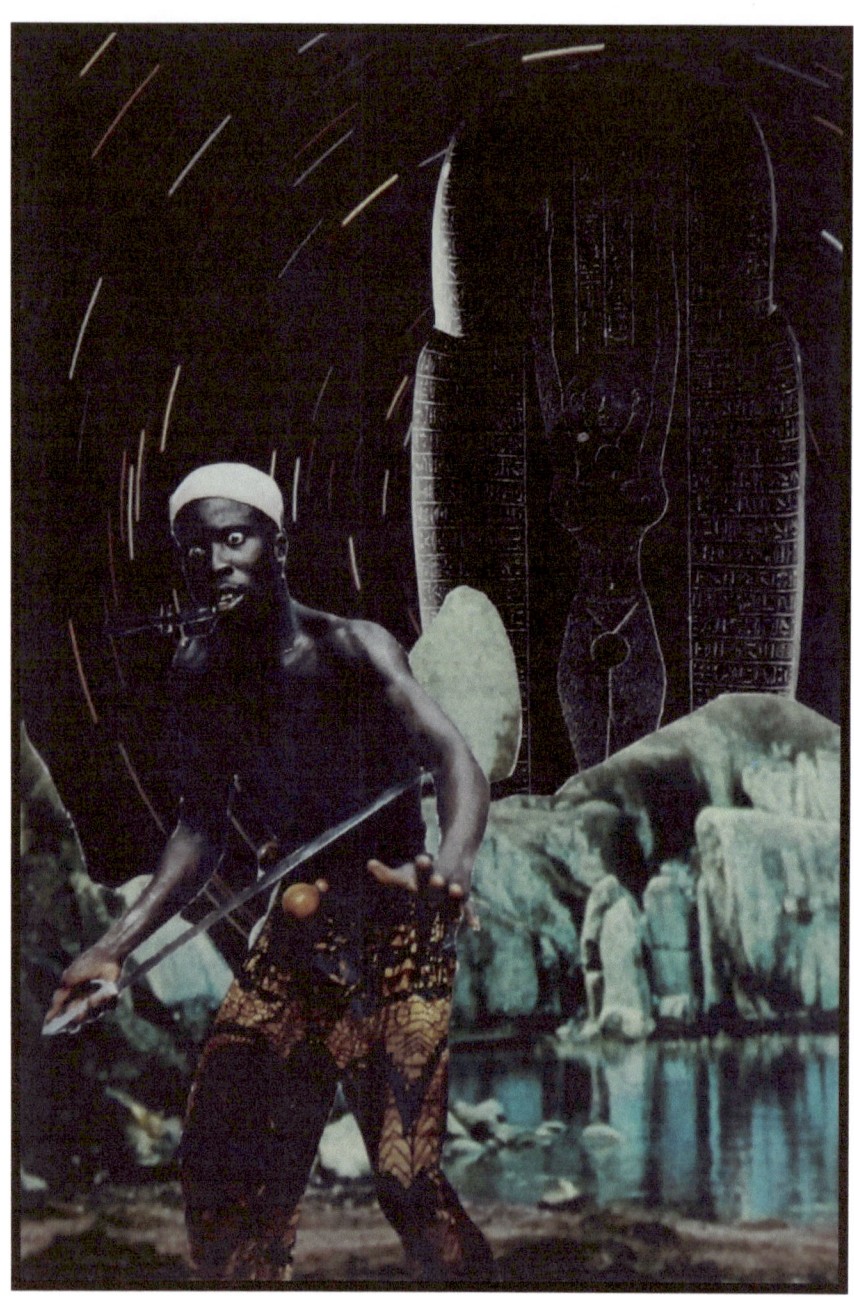

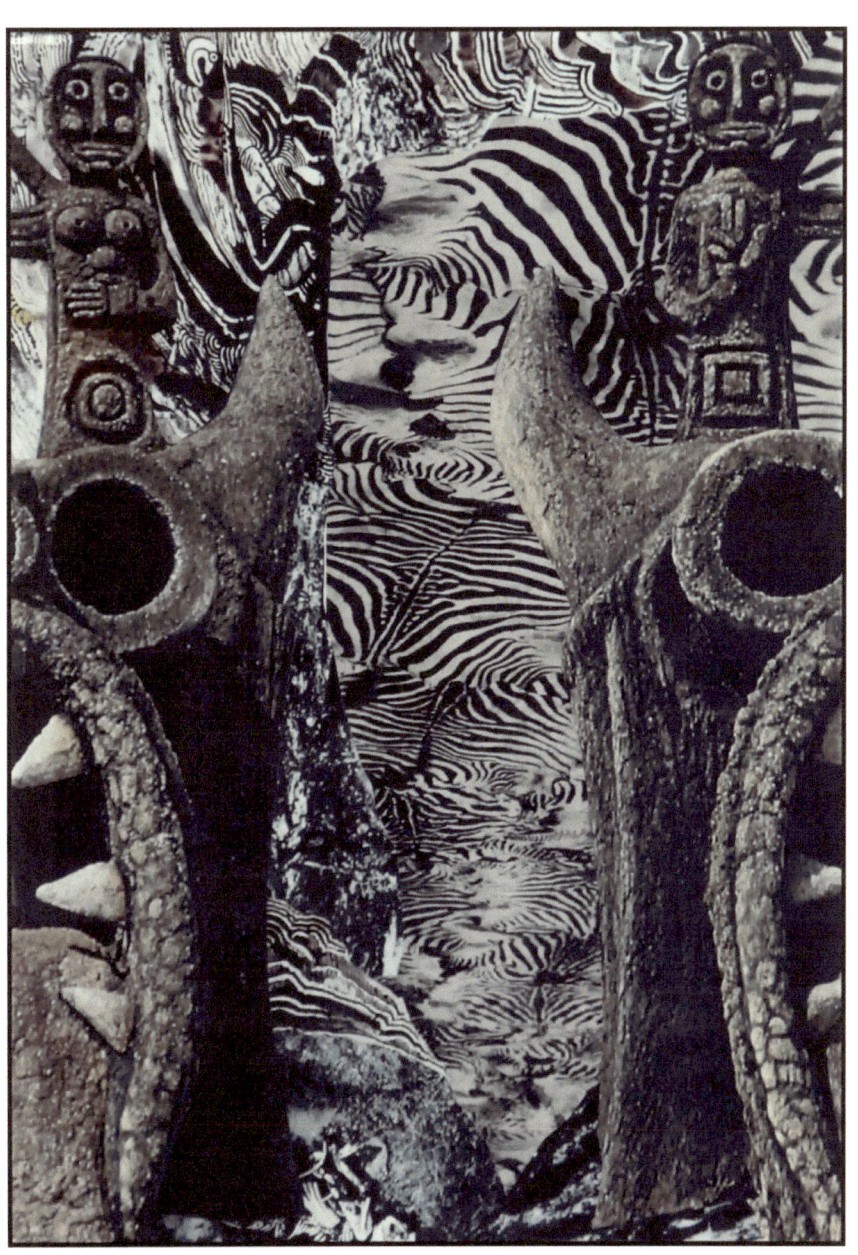

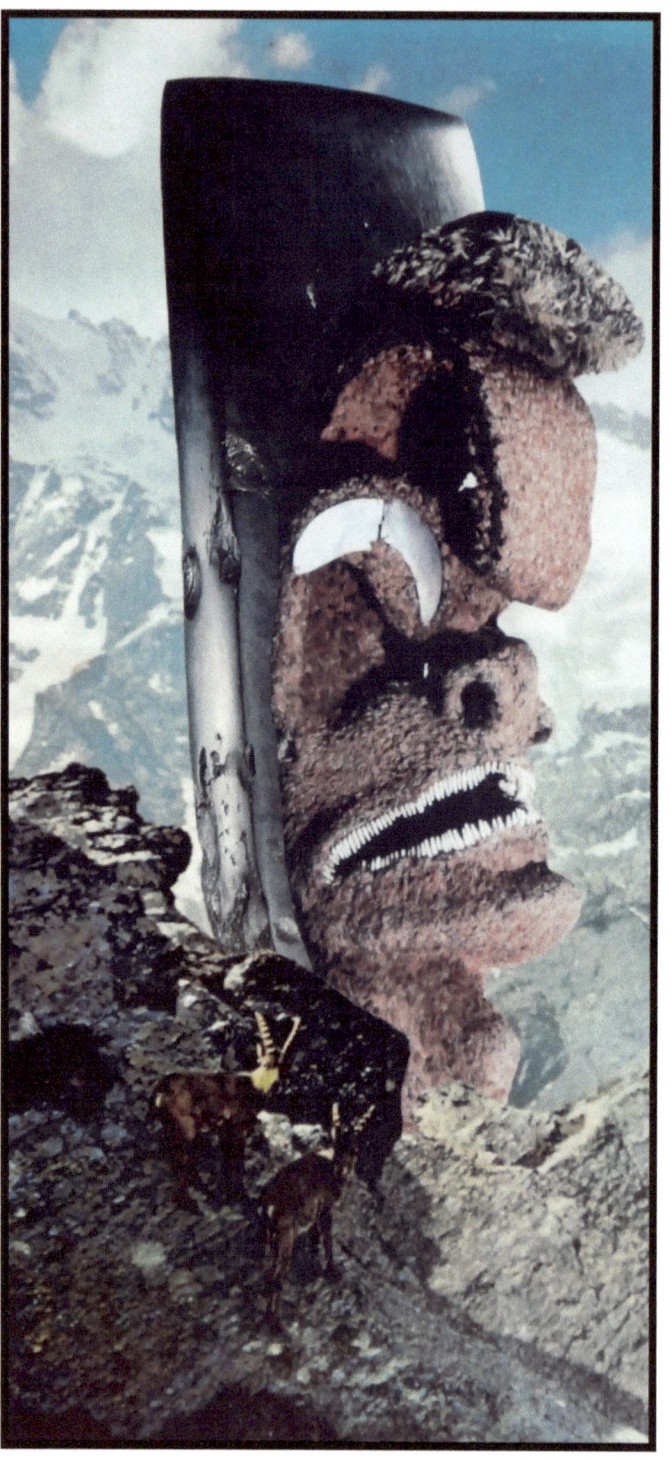

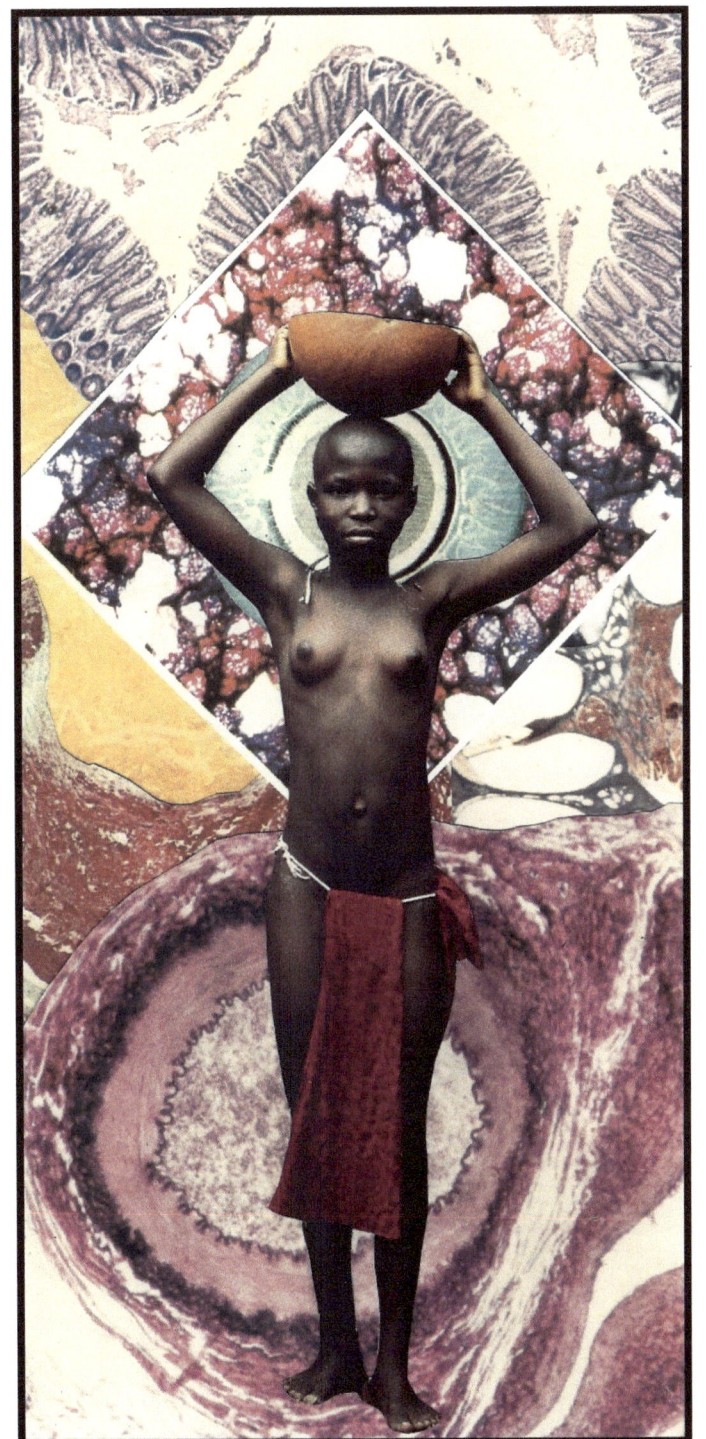

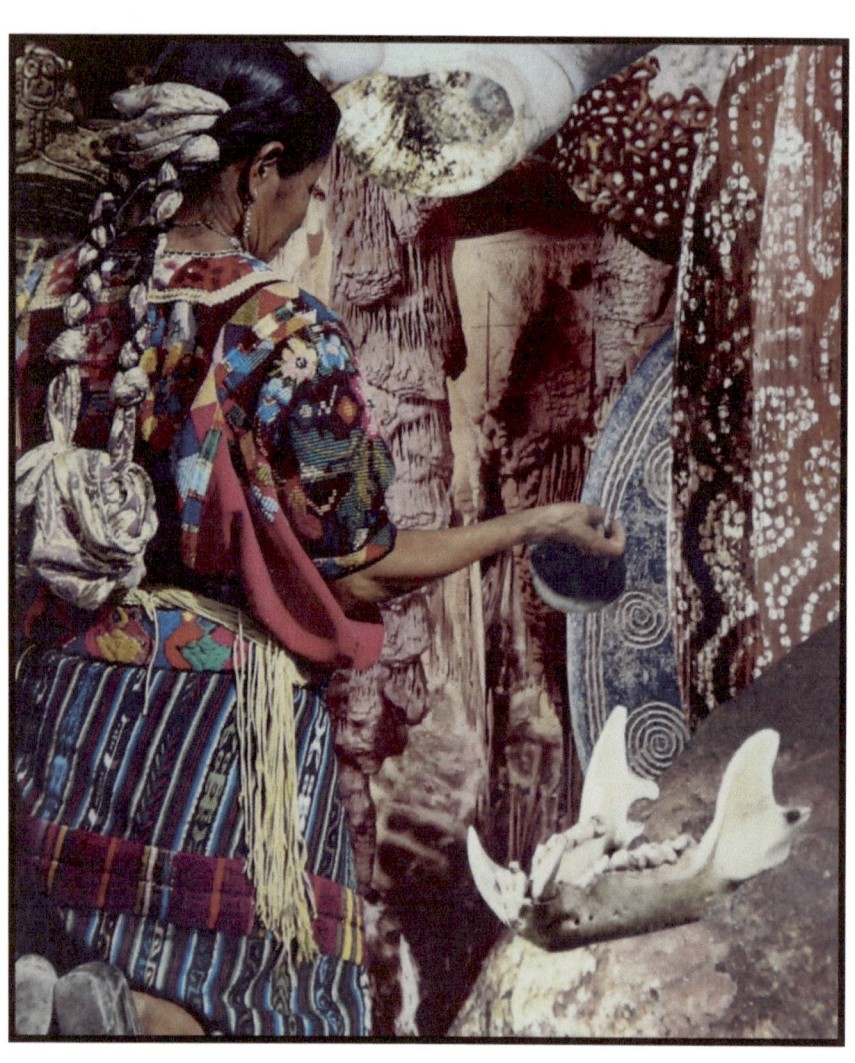

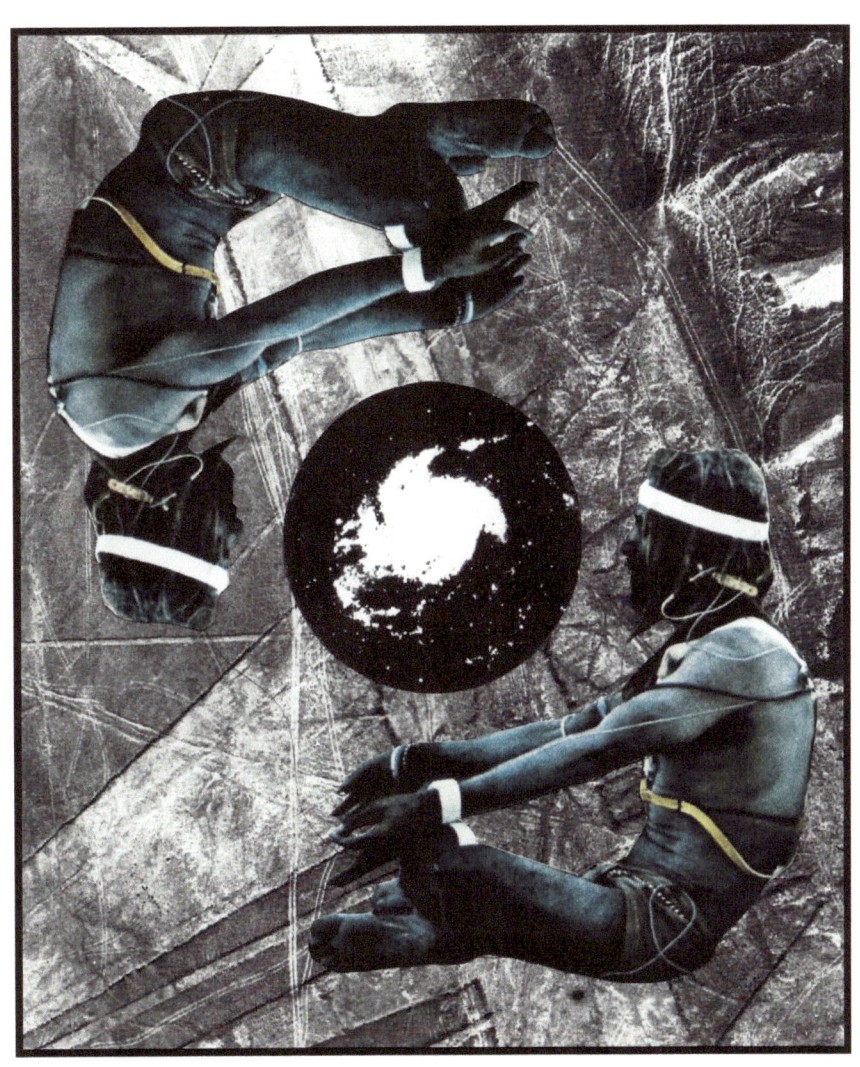

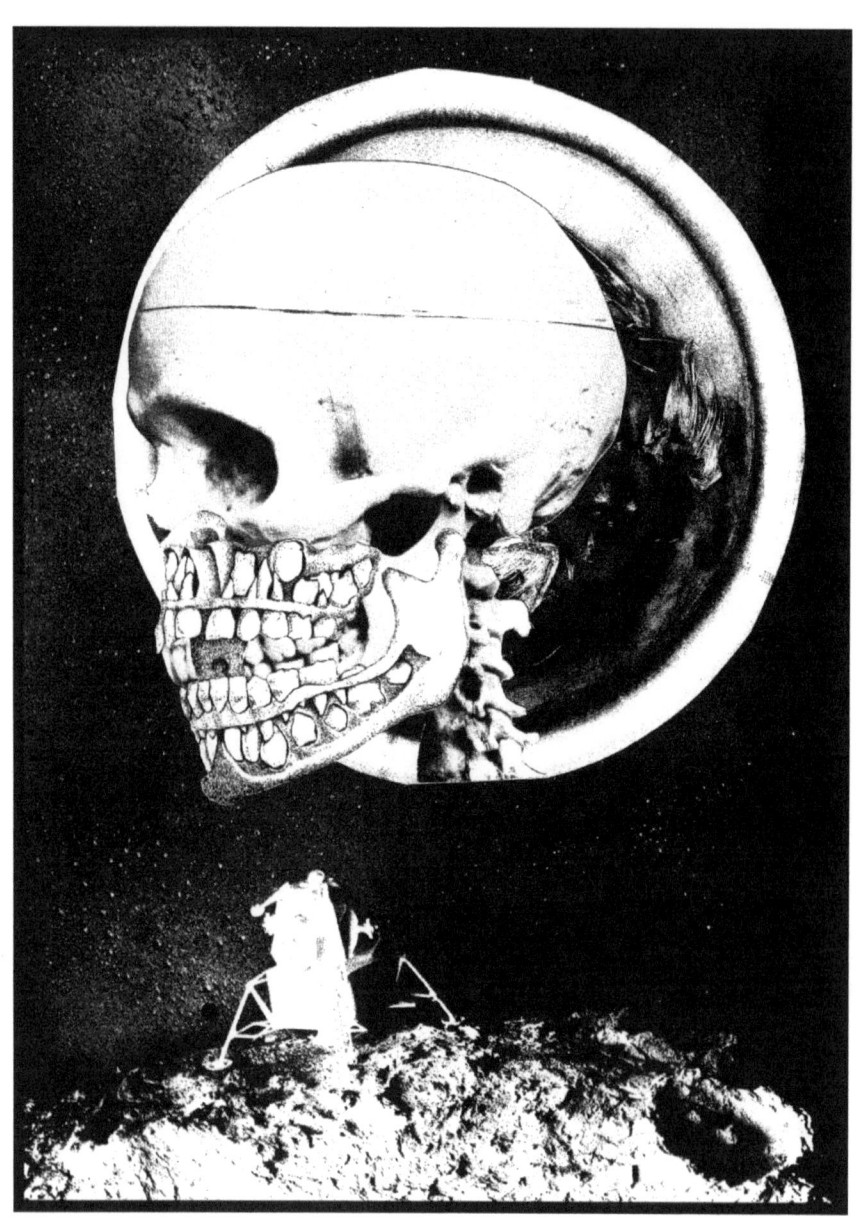

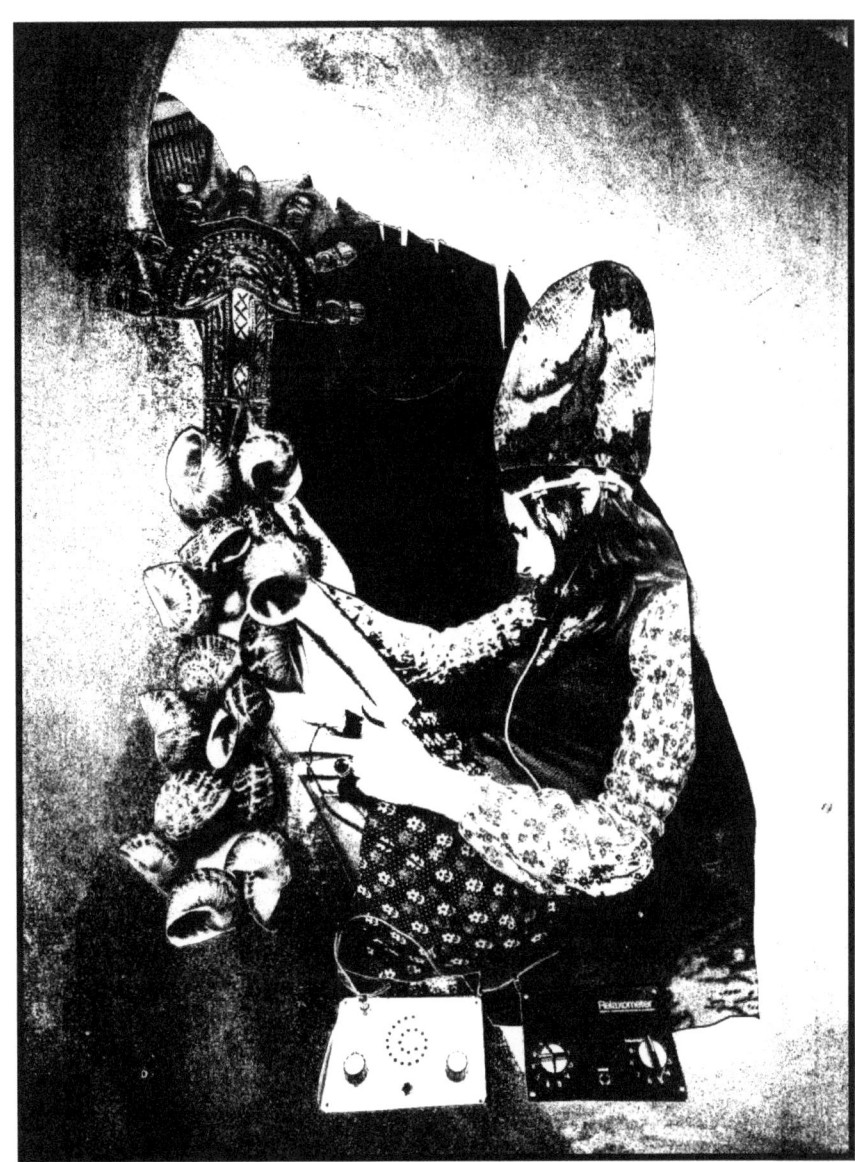

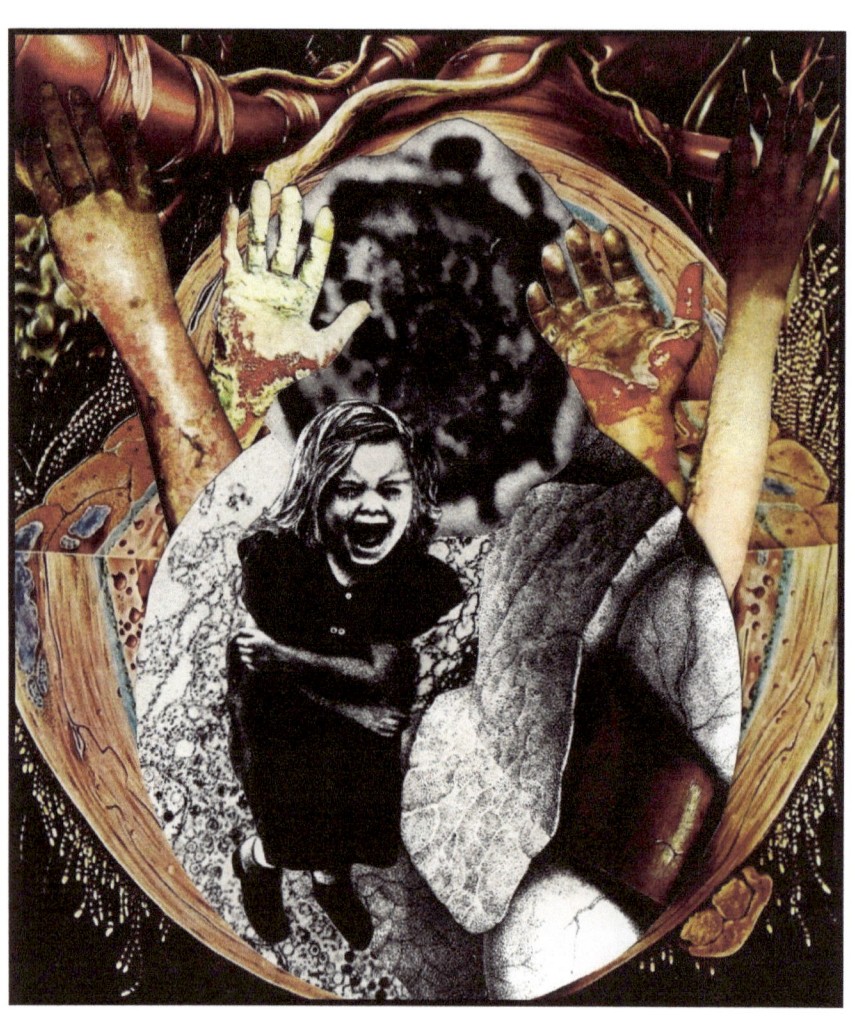

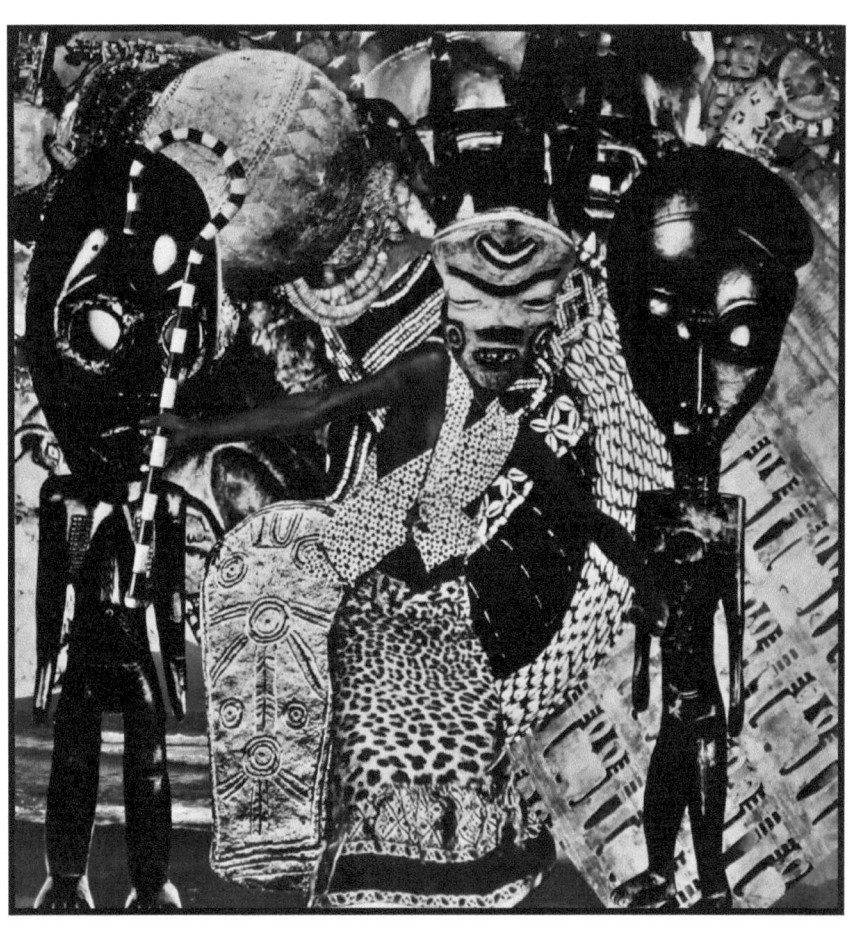

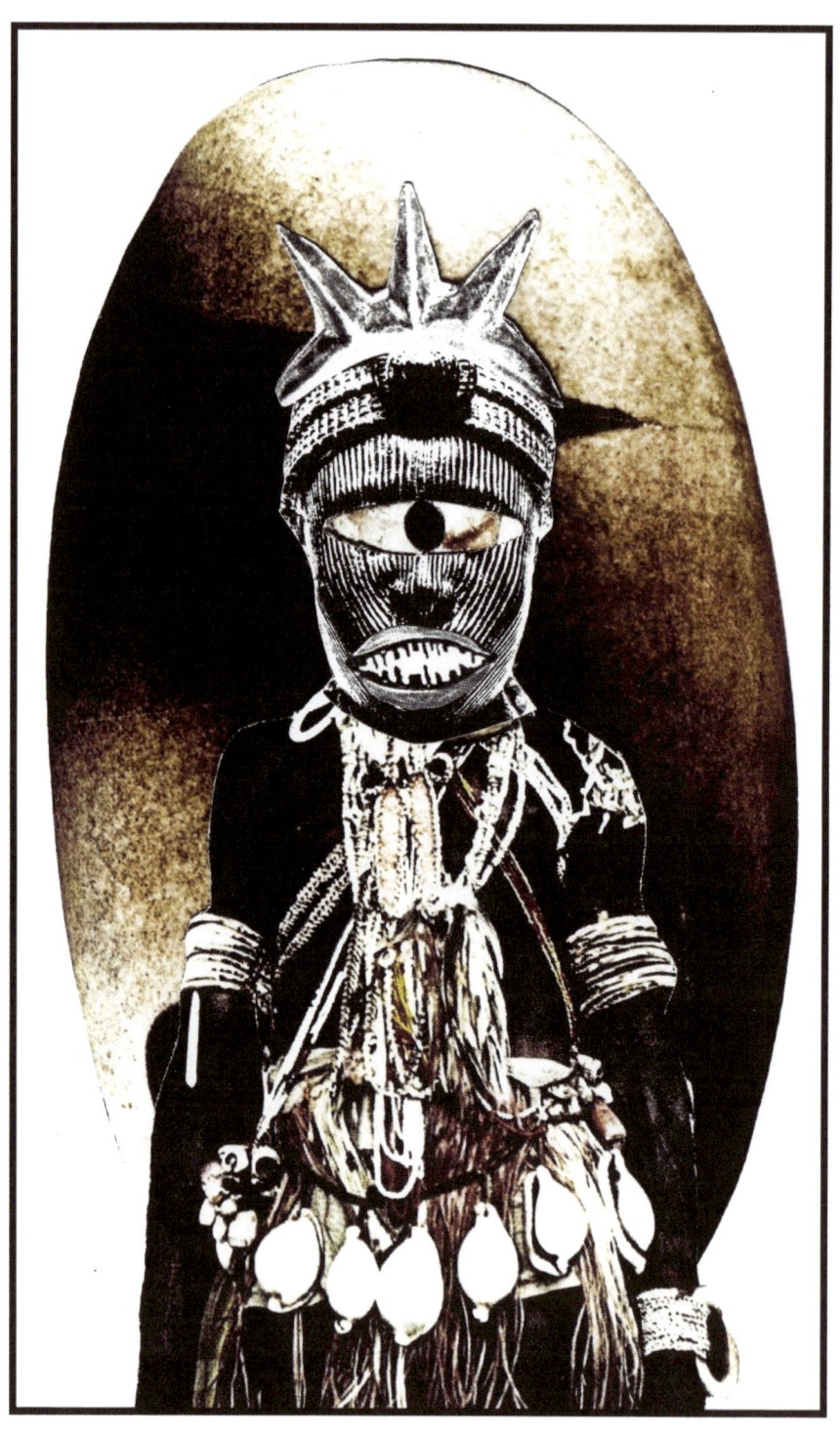

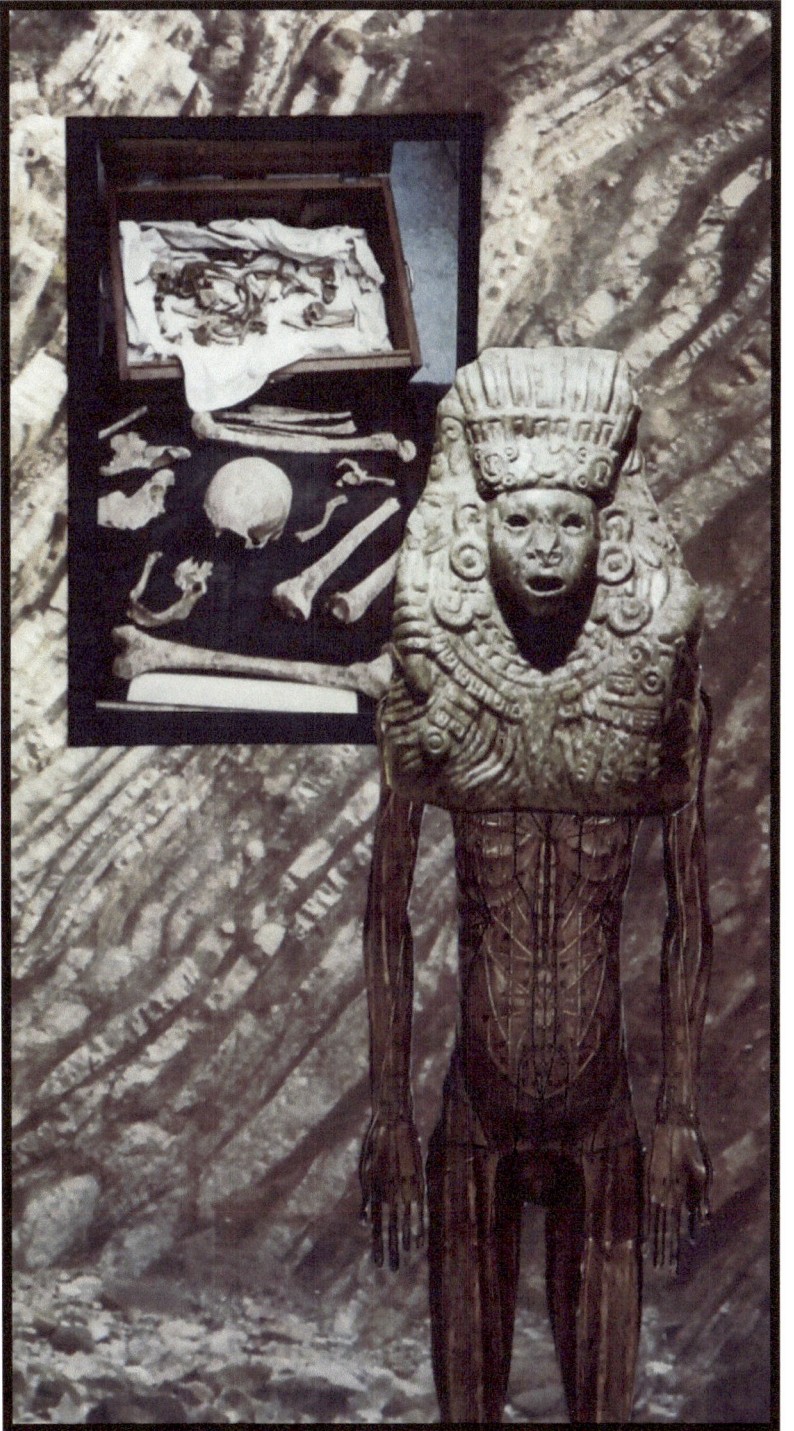

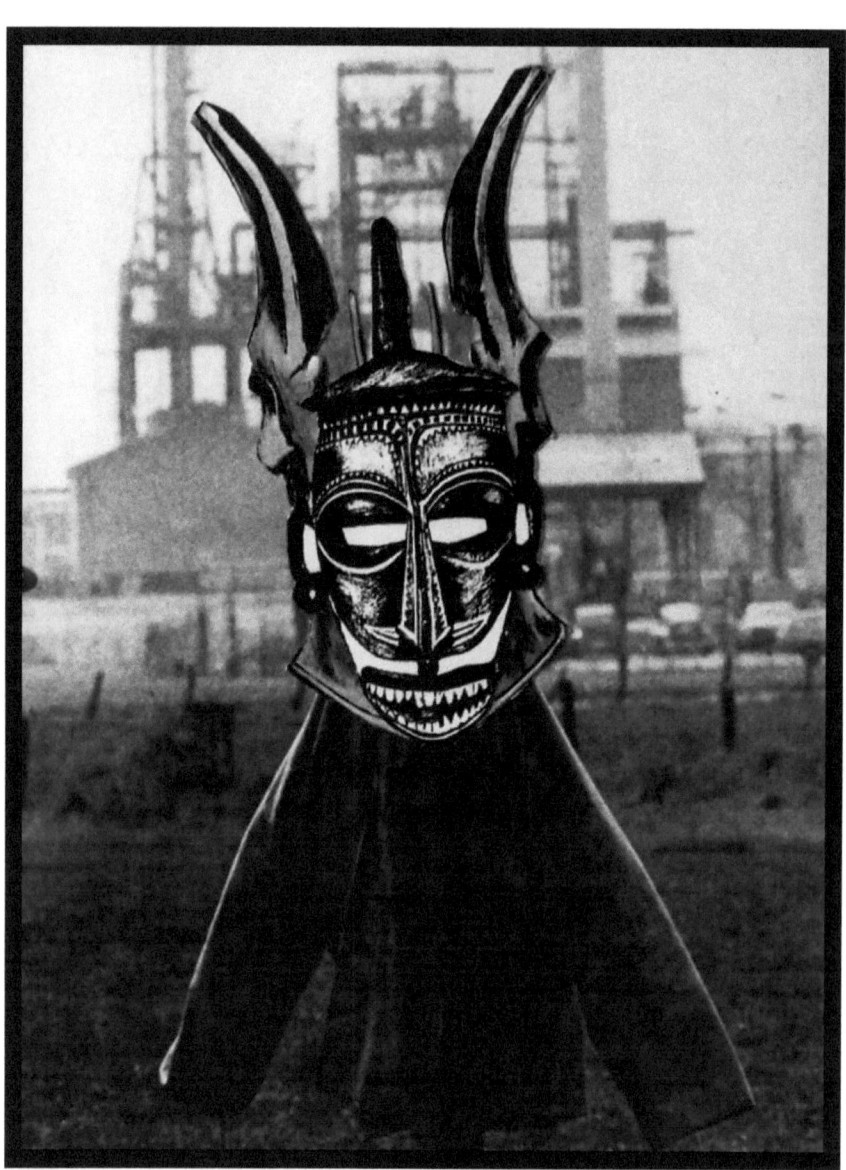

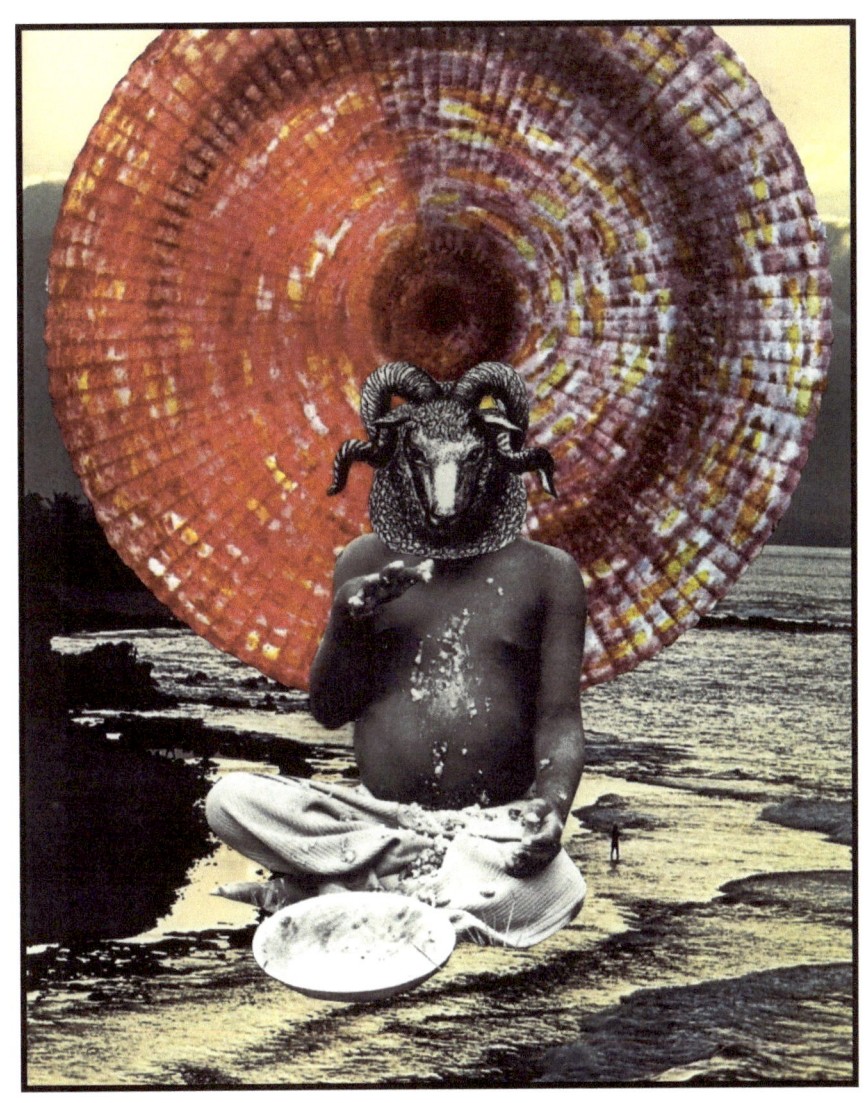

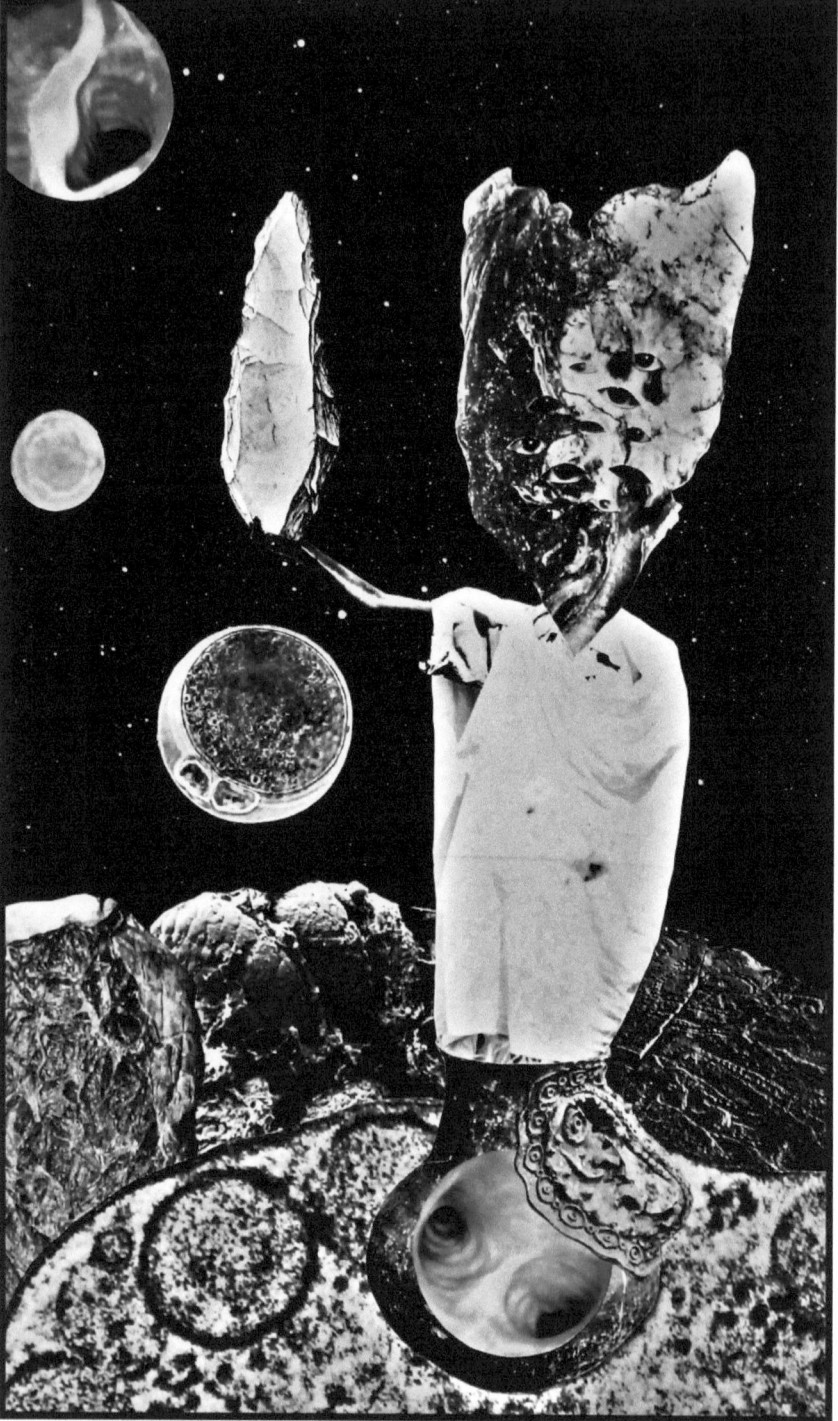

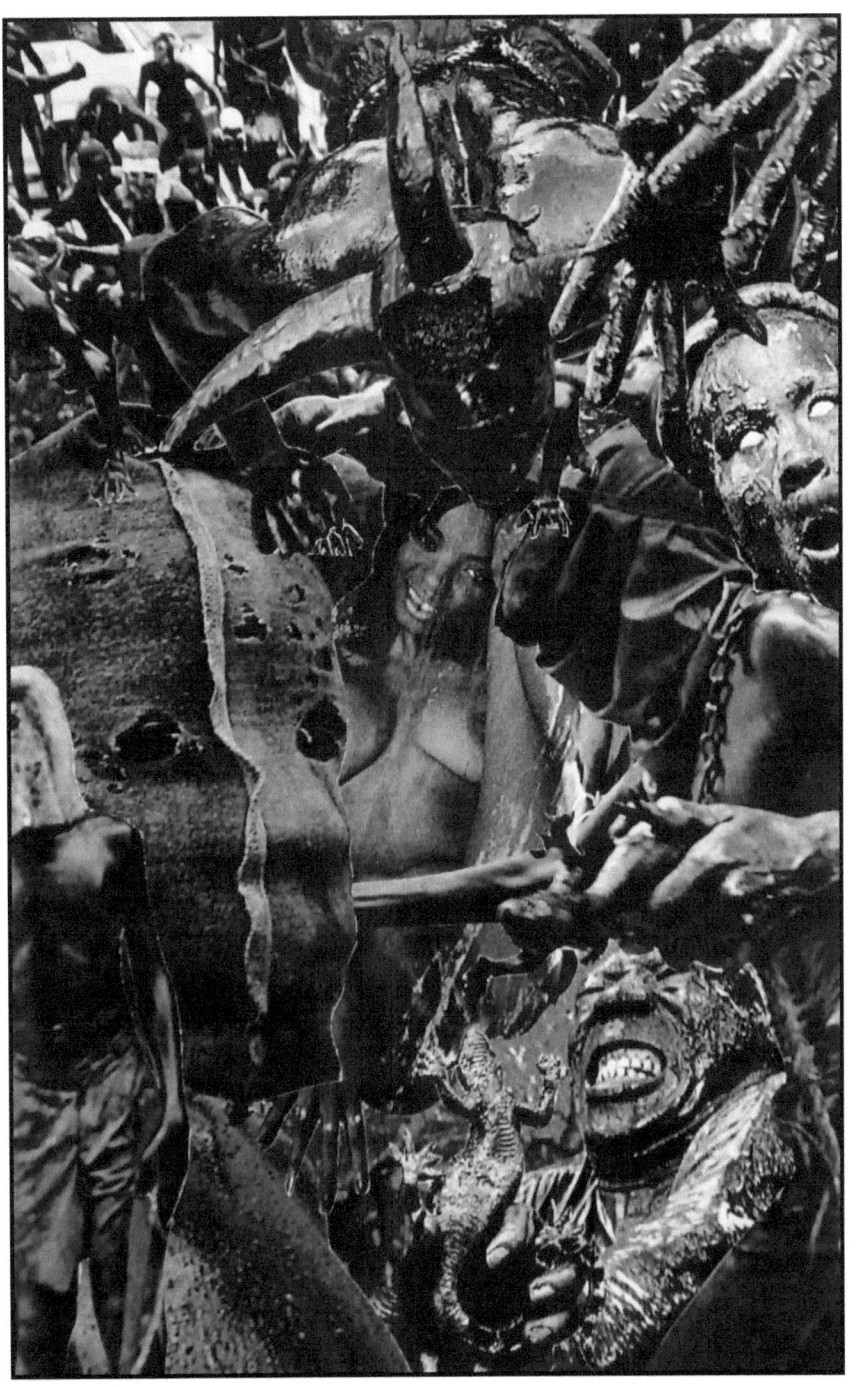

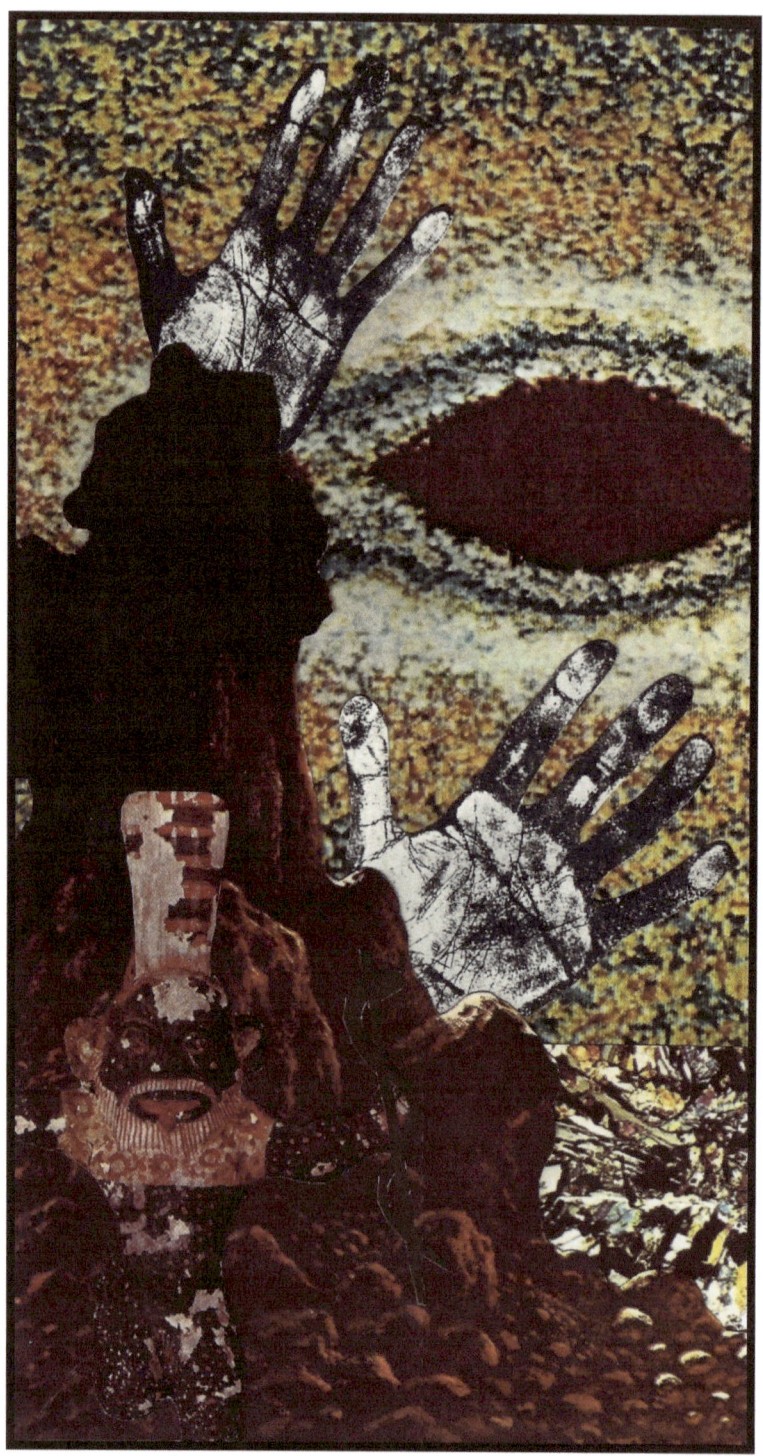

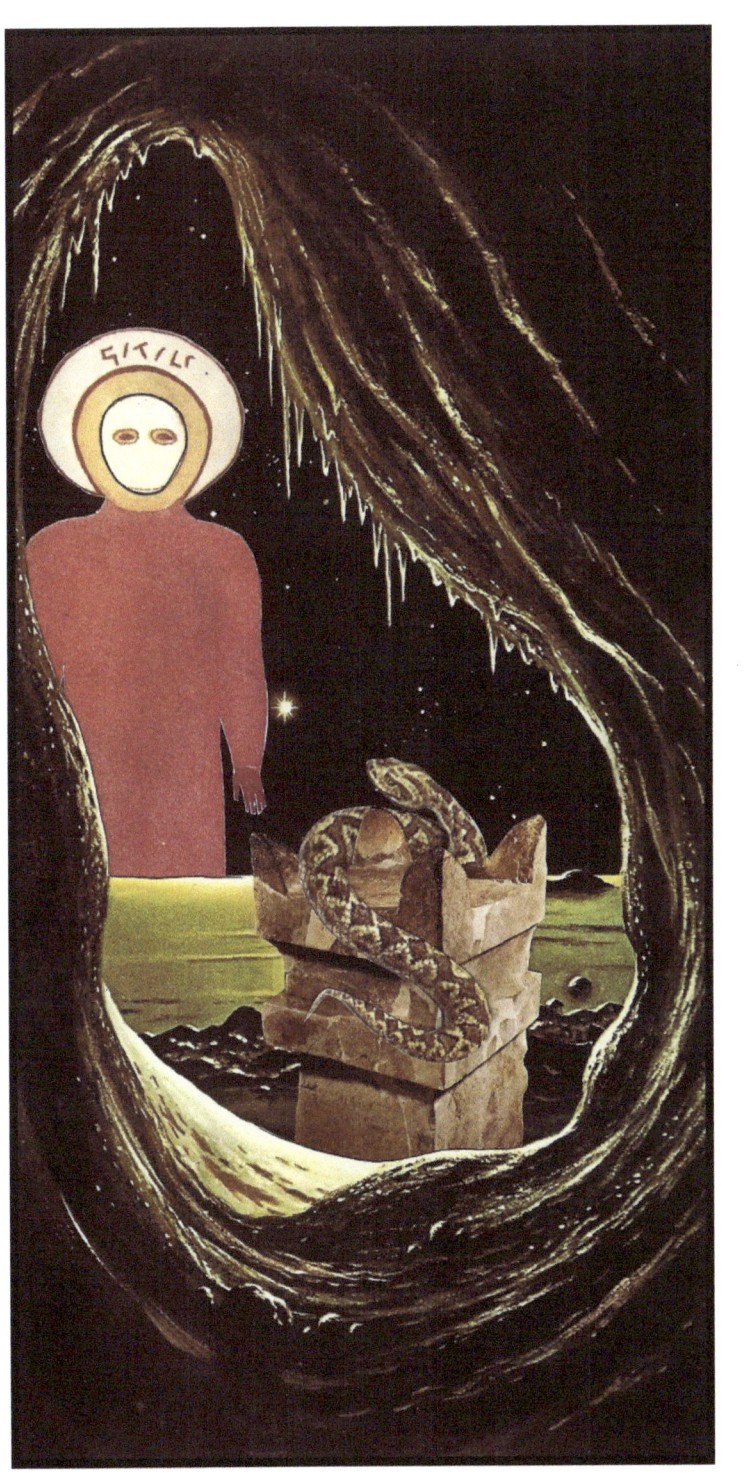

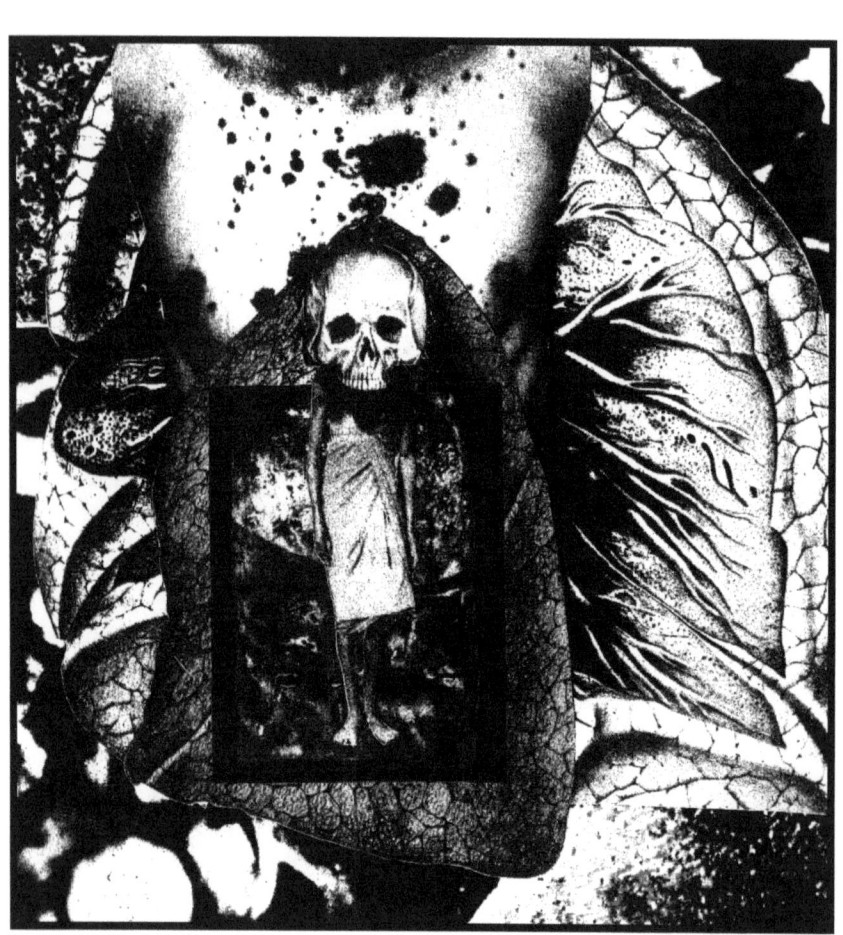

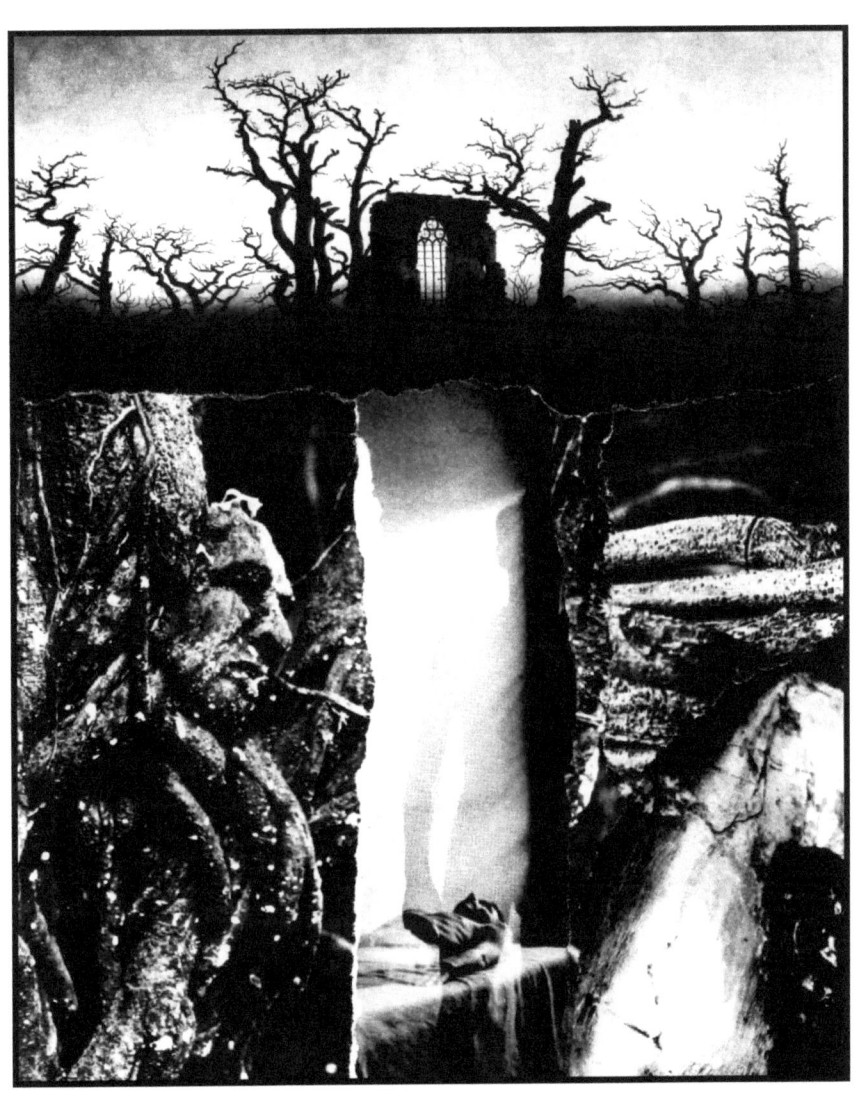

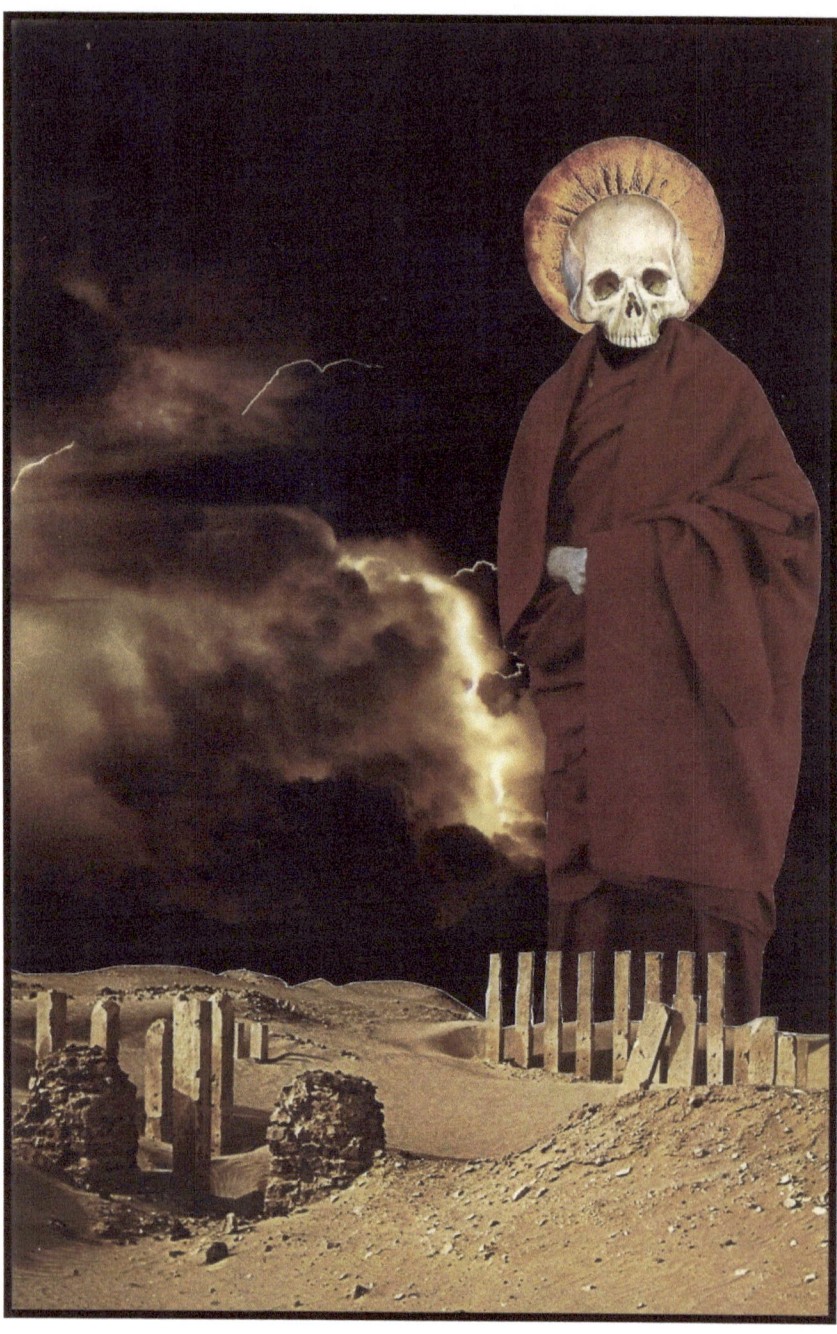

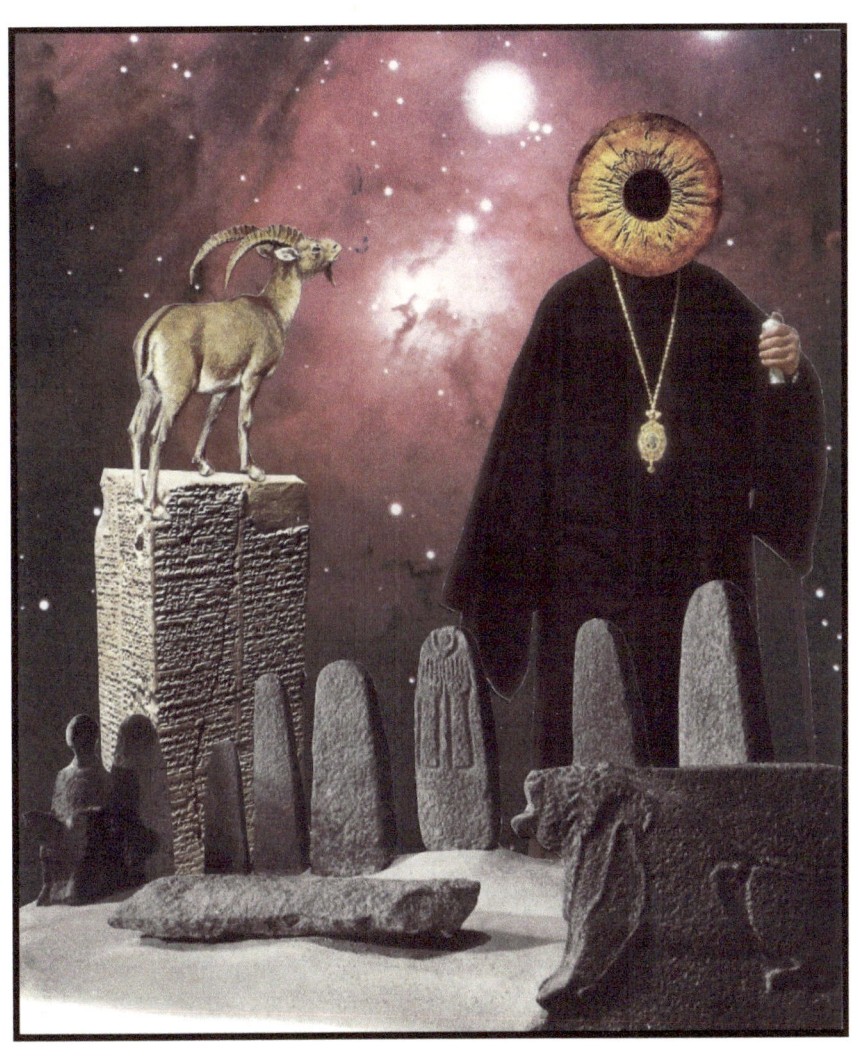

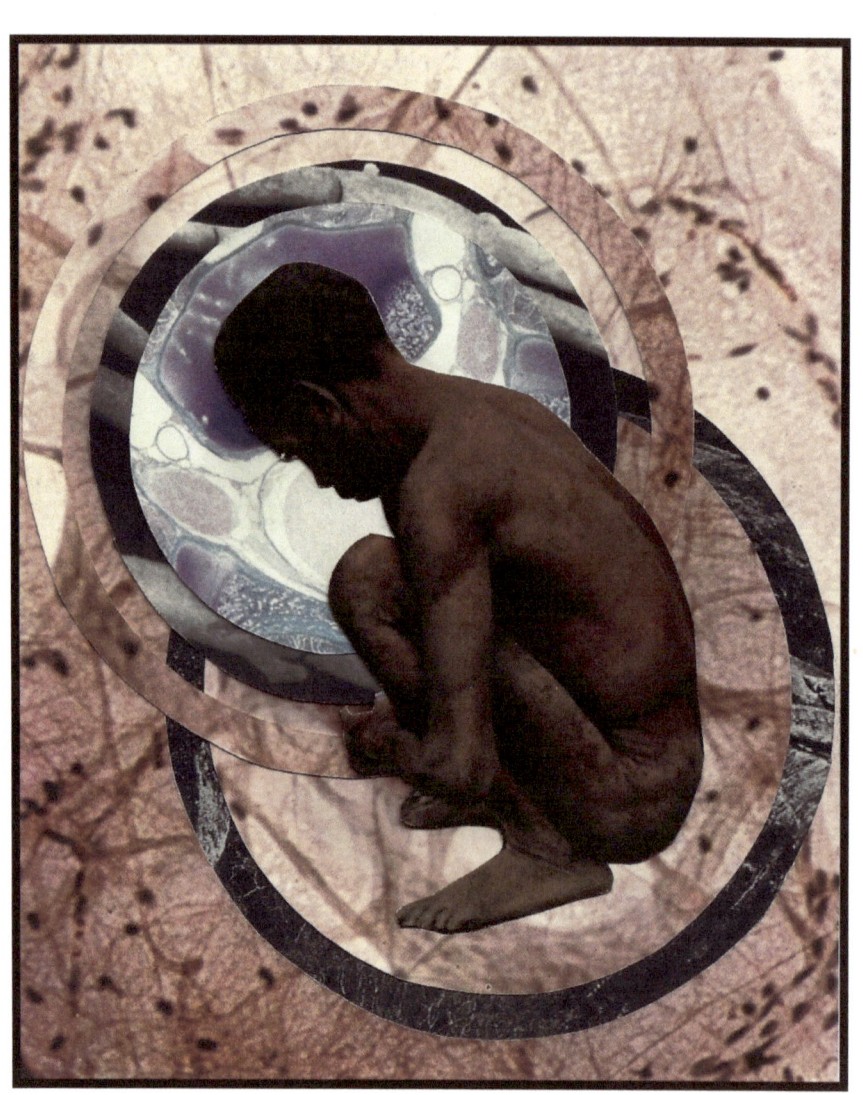

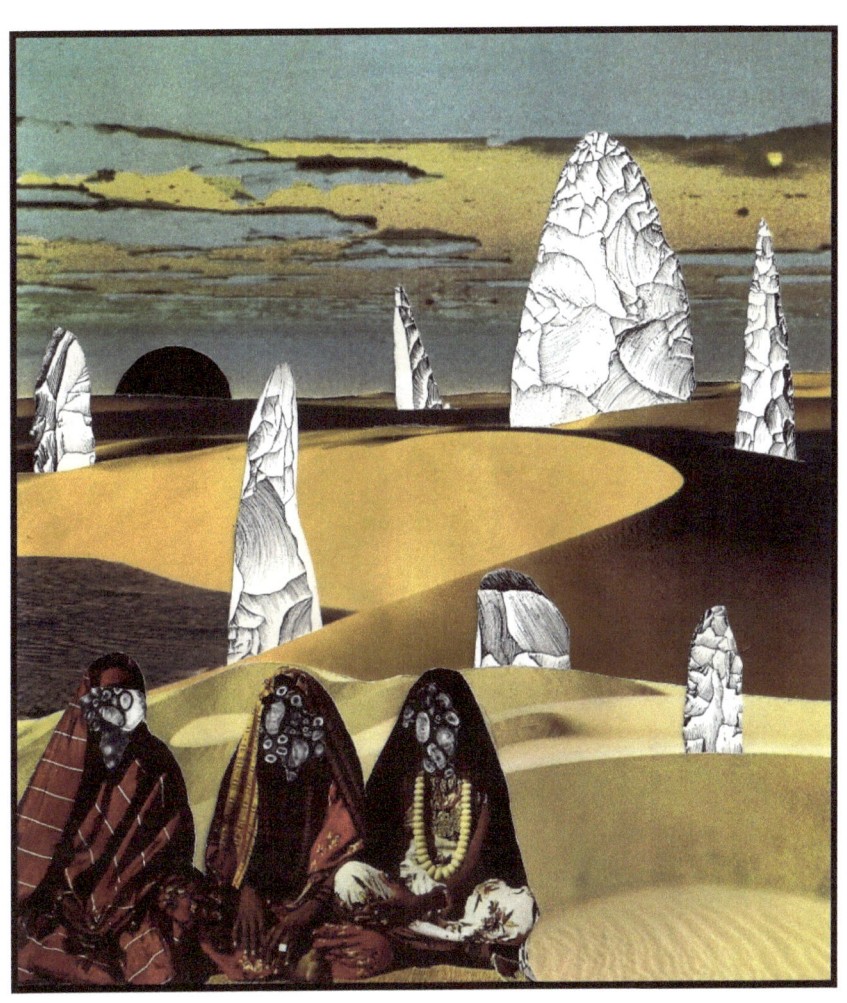

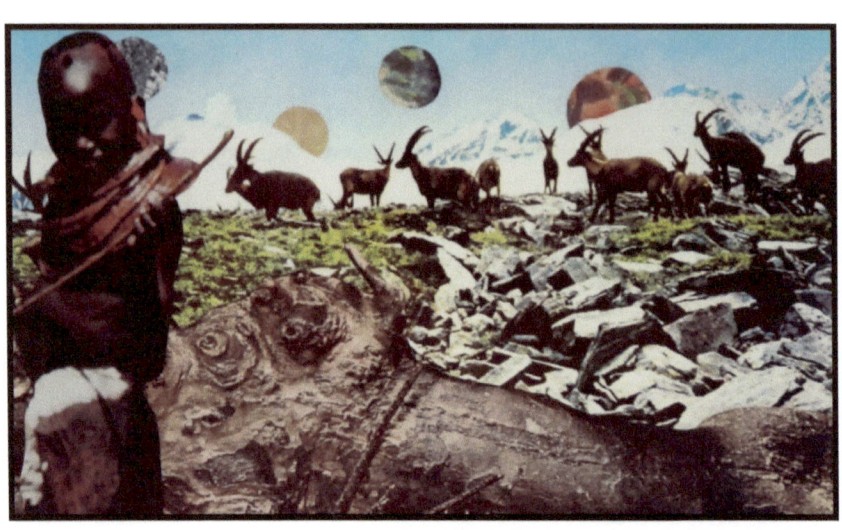

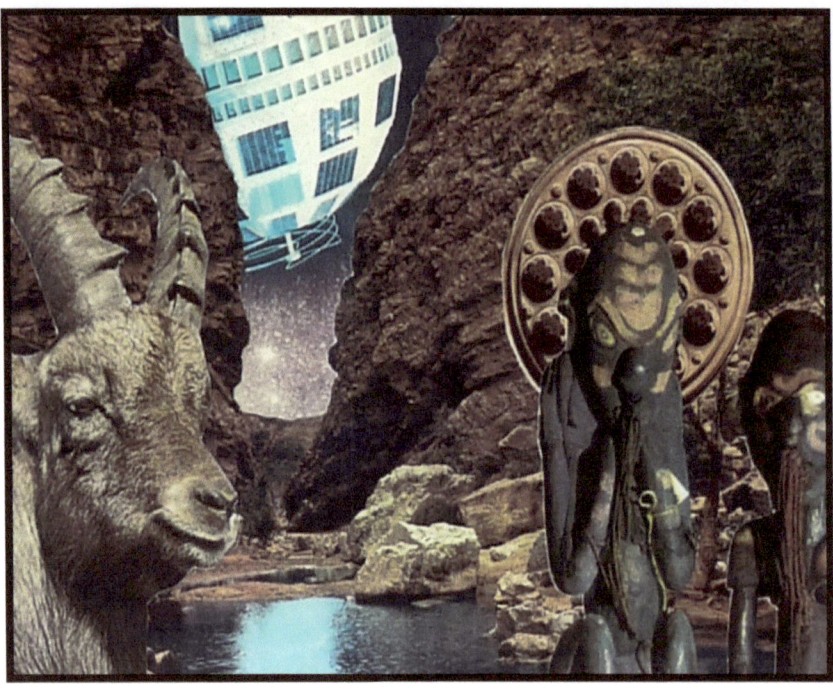

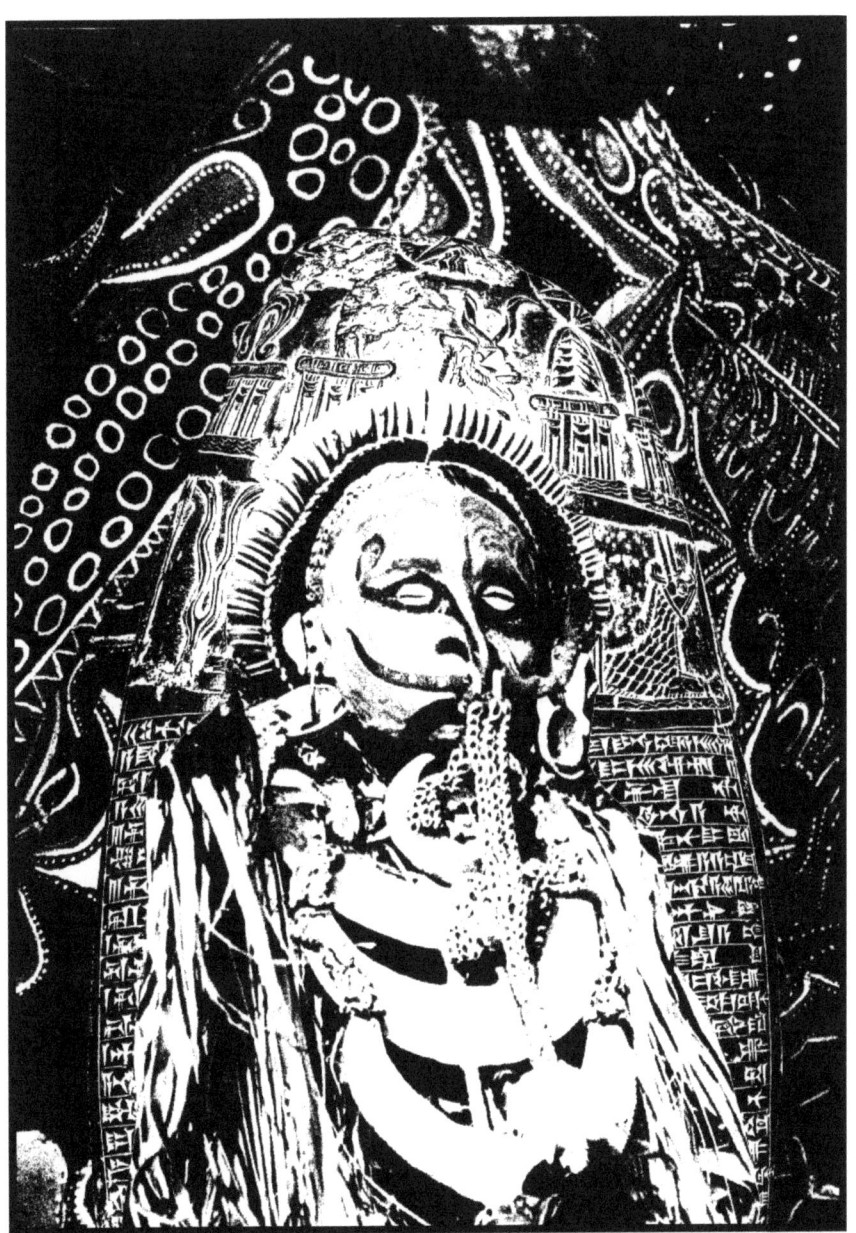

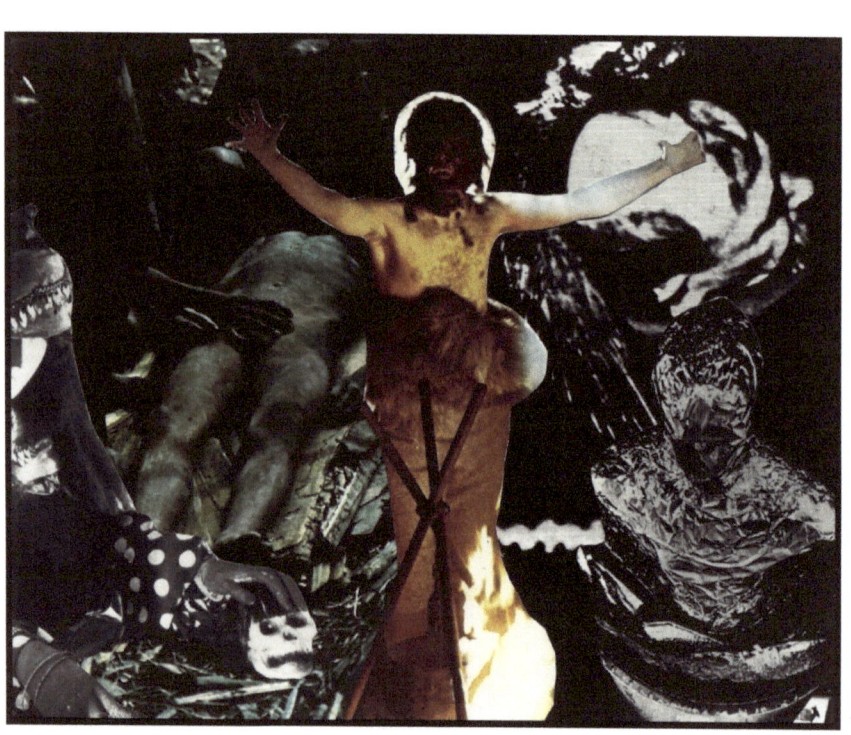

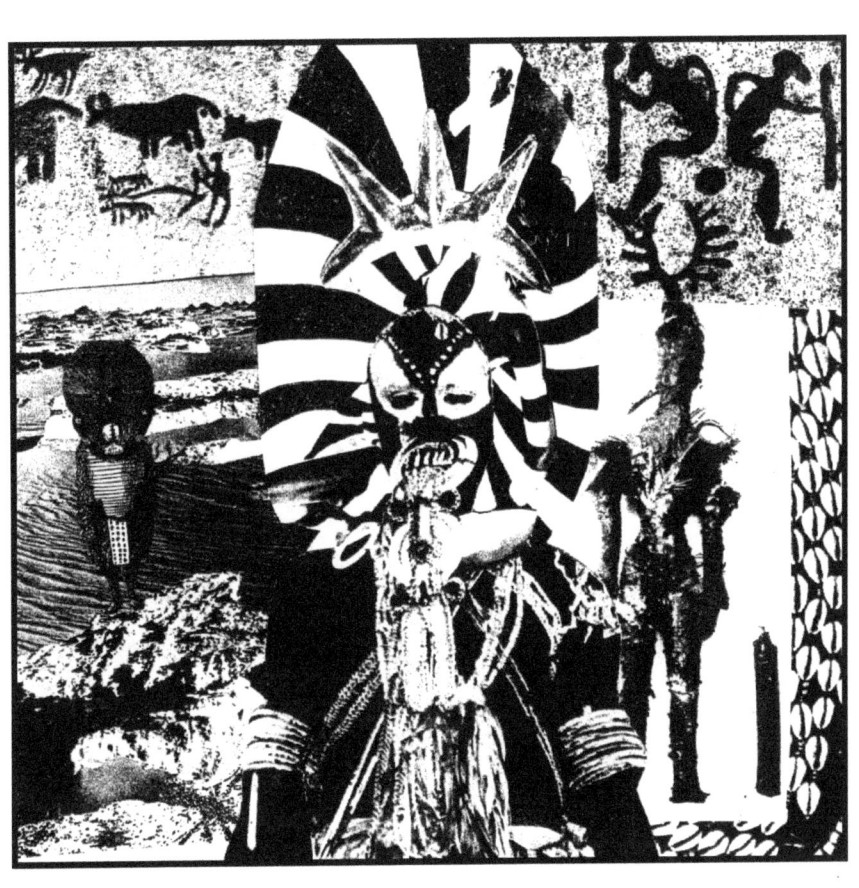

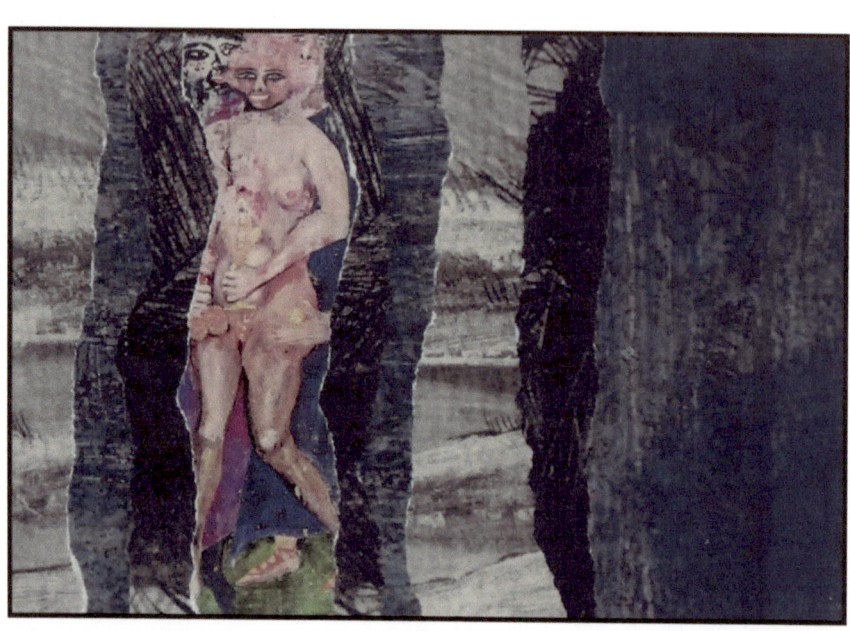
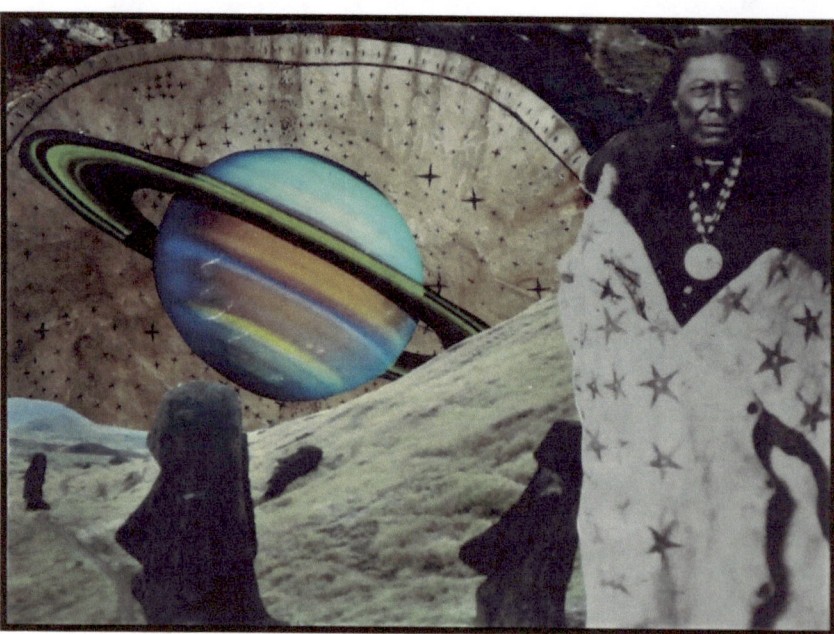

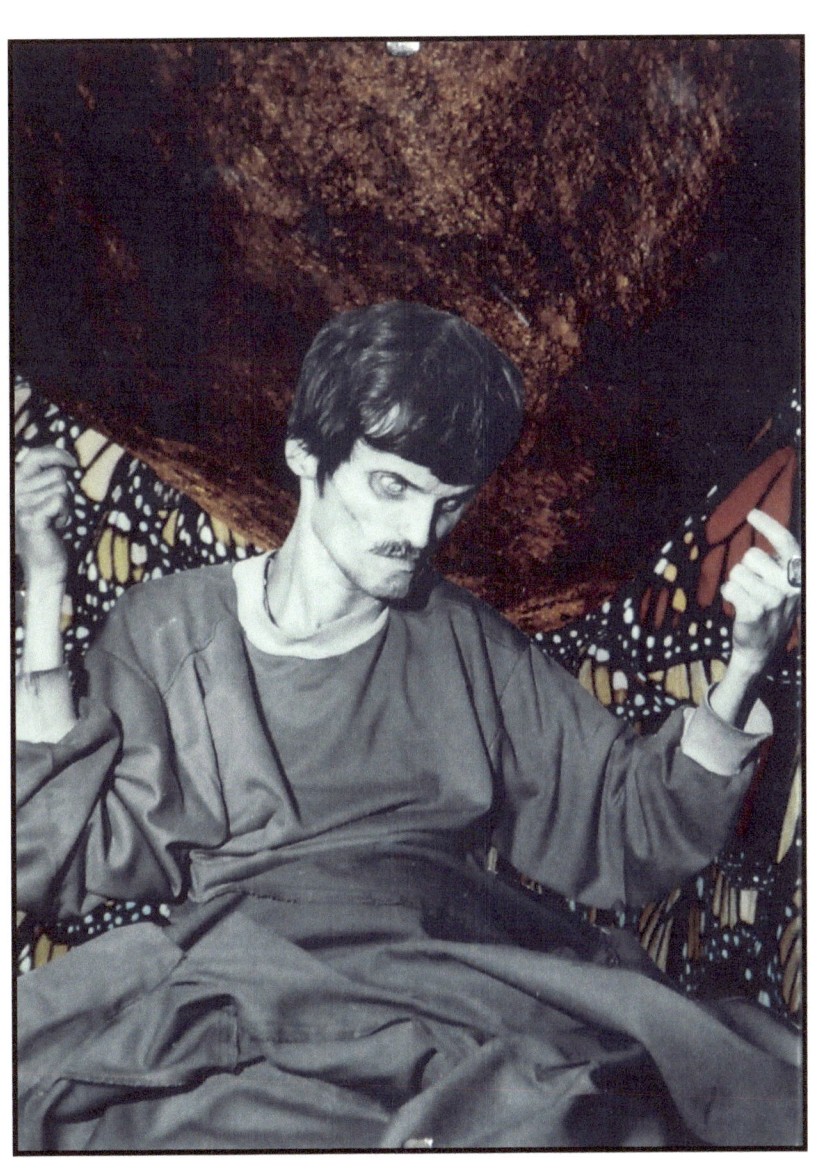

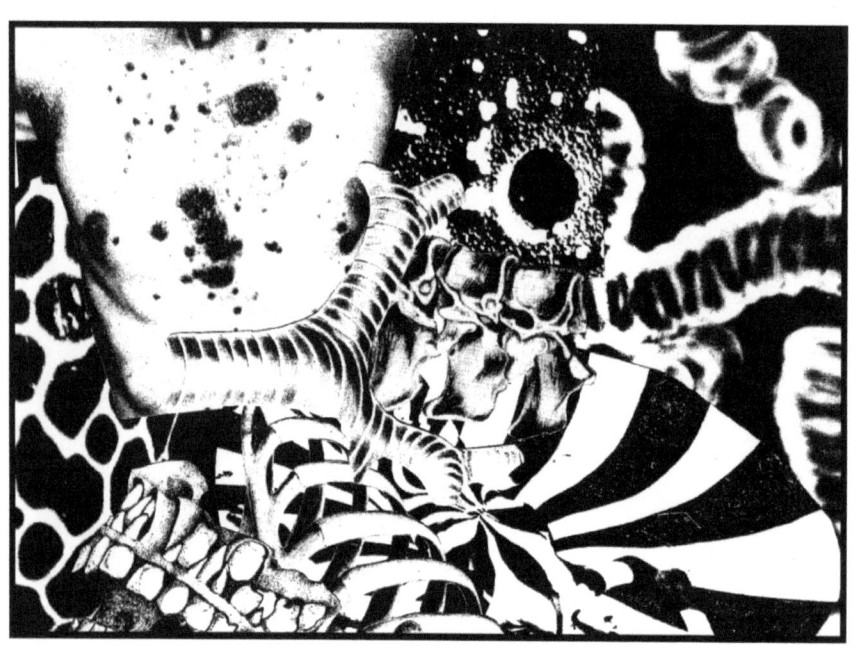

www.ingramcontent.com/pod-product-compliance
Lightning Source LLC
Chambersburg PA
CBHW040849180526
45159CB00001B/369